Couvertures supérieure et inférieure
manquantes

LA VILLE D'AGEN

SOUS LE SÉNÉCHALAT DE PIERRE DE PEYRONENC,

SEIGNEUR DE SAINT-CHAMARAND,

NOVEMBRE 1588 — JANVIER 1591,

PAR M. ADOLPHE MAGEN,

DE LA SOCIÉTÉ IMPÉRIALE DES ANTIQUAIRES DE FRANCE,
SECRÉTAIRE PERPÉTUEL DE LA SOCIÉTÉ D'AGRICULTURE, SCIENCES ET ARTS D'AGEN.

Je commence ce récit à l'avénement d'un personnage dont la mort tragique en marquera le terme et que de sérieuses qualités récommandèrent en vain, durant sa courte carrière, à la sympathie des Agenais. Pierre de Peyronenc, seigneur de Saint-Chamarand, Frayssinet, Geyniès et autres lieux, chevalier des ordres du roi et capitaine de cinquante hommes d'armes de ses ordonnances, fit son entrée solennelle à Agen le 8 novembre 1588. Il arrivait sous de fâcheux auspices. La ville était écrasée, *foullée*, comme disent nos jurades, *par les nécessités de la guerre*. A chaque instant s'y arrêtaient, pour faire étape ou prendre gîte, des compagnies affamées et turbulentes devant qui nul n'osait broncher. Les consuls, d'un bout de l'année à l'autre, étaient aux expédients. Taille ordinaire et extraordinaire, emprunts forcés, capitation, ces mots résumaient toutes choses. Si encore on eut pu dormir tranquilles ! Mais le moyen avec les gardes de nuit, les alertes, le tocsin d'alarme sonnant à la Grande Horloge ? « La ville d'Agen, est-il dit dans un mémoire adressé l'année suivante au duc de Mayenne, la ville d'Agen est foible en ses murailles, comblée en ses foussés, affligée d'extrême paouvreté, entourée des villes et places hérétiques, œilladée et guectée par le sieur de Matignon. » Au moment où nous sommes, elle appartient encore à Matignon, c'est-à-dire à Henri III, et Saint-Chamarand vient la garder. Les manuscrits de

nos archives, élément primitif de ce récit [1], vont nous montrer le sénéchal à l'œuvre dès son arrivée.

La ville d'Agen possédait un conseil chargé de la garder sous l'obéissance du roi. Il y eut réunion le 9 novembre. Les assistants étaient : Saint-Chamarand; Bernard de Lacombe, abbé de Blésimont, prieur de Saint-Caprais et archidiacre mage de Saint-Étienne; François de Cortète, juge criminel; Antoine Boissonnade, lieutenant particulier; Nicolas Maydieu et Anthoine Phélippes, conseillers; Arnauld Delpech, procureur du roi; Jean Cambefort, Bernard Ducros, Bernard Laboulbène, Antoine Cargolle, Jean Amat, consuls; Michel Boissonnade, jurat. La séance ouverte, le sénéchal prit la parole : — « Je sais, dit-il, le peu de soin avec lequel se font les gardes aux forts du Pin et de Garonne. Au lieu de s'y rendre en personne, les bourgeois y envoient des serviteurs mal armés, presque des enfants. Les fossés sont en très-mauvais état. Je m'en suis assuré de mes yeux, ce matin, en faisant le tour de la ville. Les soldats des compagnies suisses se plaignent; ils ne sont, disent-ils, ni nourris ni payés. Il serait bon d'aviser à

[1] Les éléments de ce travail ont été puisés exclusivement aux sources suivantes :

1° *Enchères des émoluments de la ville d'Agen.* (Archives municipales, DD.) Sous ce titre, qui n'est vrai que pour 15 folios, se cachent près de 400 folios de jurades très-curieuses.

2° *Conseils tenus pour les affaires de la guerre, puis l'année 1587 jusques au dernier de may 1589.* (Archives municipales, CC, KK.)

3° *Testemens et memoyres des sieurs consulz, puis l'année 1584 jusques en l'année 1594.* (Archives municipales, EE.)

4° *Cryées, ordonnances et proclamations faictes en l'année 1587 jusques au 28 mars 1594.* (Archives municipales, BB, n° 12.)

5° *Articles de remonstrance et requeste que les manans et habitans de la ville d'Agen présentent avecq toute humilité à monseigneur le duc de Mayenne, lieutenant général de l'Estat et couronne de France, affin de leur estre pourveu comme vostre grandeur advisera.* (Archives municipales.)

6° *Articles adressés à monseigneur le duc de Mayenne par les consuls, manans et habitans de la ville d'Agen.* (Archives municipales.)

7° Lettres et comptes tirés également des archives municipales d'Agen.

8° *Lettres des rois Henri III et Henri IV, commission, arrêts du conseil privé du roi et qui se sont trouvés dans les archives de haut et puissant seigneur, messire Jean-Baptiste del Peyronenc, seigneur marquis de Saint-Chamaran;* in-12, Bordeaux, 1766.

tout cela. — Les consuls répondent que les soldats ont exactement reçu leur ration quotidienne de pain et de vin. Pour la solde, c'est affaire au receveur sur qui le sieur maréchal l'a lui-même assignée. On le priera toutefois de ne la négliger point. Les gardes seront mieux faites. On y aura l'œil et, au besoin, une amende atteindra les défaillants. Les fossés vont être récurés aux premiers jours, une moitié du moins; l'autre viendra plus tard. L'ordre est donné au collecteur de presser la cotisation.

Telle fut l'attitude du sénéchal à son début dans l'administration du pays. Il avait sans doute autre chose à dire, mais il n'osa, voulant d'abord bien connaître les gens. C'était prudent. Un article de la Coutume, renouvelé d'une charte accordée en 1221 par Raymond VII de Toulouse, établit qu'en aucun temps il n'y aurait de citadelle à Agen[1]. Tous leurs priviléges étaient chers aux Agenais, aucun plus que celui-là. C'est pour n'en avoir pas tenu compte que le roi de Navarre et la comtesse Marguerite, sa femme, s'étaient vus, à moins de huit ans de distance, fermer les cœurs et les portes[2]. Matignon, dans une lettre écrite au commencement de mars, avait, à son insu, ravivé ce souvenir mal éteint. Il *voulloit et entendoit* que les consuls fissent construire devant le corps de garde de la porte du Pin *une muraille semblable à celle qui y souloit estre du temps du roi de Navarre*. Ce n'était pas, on le comprend, une simple réparation, c'était une transformation qu'il voulait. Le corps de garde, par le fait, devenait une citadelle. Les consuls firent appel aux trois ordres, et le maréchal fut prié de se désister de son projet. Il le maintint. On fit la sourde oreille, puis il n'en fut plus question. Saint-Chamarand, chargé d'y revenir au moment qu'il jugerait opportun, se trouvait avoir tant d'affaires sur les bras qu'il dut remettre celle-là à plus tard.

[1] « Ni deu far lo senhor a Agen castel nul temps. » (*Coutumes d'Agen*, ch. XXVIII, p. 291, dans le *Recueil des travaux de la Société d'agriculture, sciences et arts d'Agen*, t. V.) Cet important travail a été publié par notre collègue, M. Am. Moullié.

[2] Voir aux années 1578 et 1585, *Histoire ancienne et moderne du département de Lot-et-Garonne*, par Boudon de Saint-Amans; — *Histoire de l'Agénois, du Condomois et du Bazadois*, par notre collègue, M. Samazeuilh; — *Histoire religieuse et monumentale du diocèse d'Agen*, par M. l'abbé Barrère.

Le plus urgent pour lui était de reprendre quelques forts par où les huguenots inquiétaient et menaçaient la ville, par où il la tiendrait plus facilement lui-même si elle tentait de lui échapper. Entreprise assez malaisée et qu'il réussit à mener à bonne fin. Au reste, un incident qui eût pu avoir des suites graves témoigna bientôt de sa perspicacité.

Le parti de la Ligue, divisé entre le roi et Mayenne, n'était lié à Agen que par sa haine contre le roi de Navarre. L'assassinat du duc de Guise y monta nombre de têtes. Ainsi qu'à Bordeaux et à Toulouse les fanatiques s'emportèrent et il y eut émeute. Le roi en parle au sénéchal dans une lettre qu'il lui écrivit de Blois, le 29 janvier 1589. « J'ay aussy cogneu, dit-il, qu'il y avoit eu quelque rumeur dans madite ville d'Agen, et m'asseure que vous aurez donné si bon ordre à contenir chacun en son debvoir que ladite ville sera conservée soubz mon obeyssance, et croy que mon cousin M. le mareschal de Mattignon n'aura oublié de vous faire entendre ce qui s'estoit passé, selon l'instruction que je lui en envoyay, affin de rendre ung chacun informé des grandes occasions et nécessité qui me feirent résouldre de prévenir la conjuration qui estoit faicte contre ma personne et mon Estat. » Le roi lui recommande ensuite de prémunir ses sujets restés fidèles contre les mensonges impudents et les avances captieuses de ses ennemis. Les mieux intentionnés, les plus honnêtes se laissent parfois séduire ; il faut les retenir par de bonnes paroles, leur témoigner une sincère affection. Au contraire, il convient de punir sévèrement ceux qui provoquent à la défection en tenant des propos scandaleux sur le compte du roi ou dénaturant la portée de ses actes, et ceux qui prennent les armes ou lèvent des troupes sans commission régulière. Cette lettre, qui révèle l'état moral du pays après le drame de Blois et qui en dit plus qu'elle n'est grosse, se termine par les paroles suivantes : « Surtout vous prendrez garde à ce qui viendra de la part de l'évesque d'Agen et aux desportemens des siens, vous asseurant des personnes de ceulx qui pourroient estre suspectz, d'autant que j'ay sceu qu'il faict de très-mauvais offices dans ma ville de Paris, meslé bien advant au mouvement de la rébellion qui y est commise. »

Cet évêque était Nicolas de Villars, conseiller, dit-on, au parlement de Paris et ligueur déterminé. Promu à l'épiscopat l'année précédente, il n'avait encore pu se résoudre à venir prendre possession de son siége. Les travaux du conseil des Quarante, dont il faisait partie[1] et où il jouait un rôle actif, primaient sans doute, à ses yeux, même les devoirs de la charge pastorale. Si l'on s'en réfère à nos annalistes, il aurait fait son entrée à Agen en 1589; mais, comme il ne prêta serment que l'année suivante et que la première mention que nous connaissions de sa présence aux assemblées des trois ordres d'Agenais est sous la date du 14 mars 1590, nous admettrons, jusqu'à preuve du contraire, que telle est l'époque vraisemblable de sa prise de possession. Au reste, qu'il fût absent ou présent, il n'en agitait pas moins, en faveur de la Ligue, sa ville épiscopale, puisque le roi, écrivant au sénéchal le 3 avril 1589, lui disait confidentiellement : « Je ne doubte pas que, comme vostre prélat est, par deça, des principaux factieux, qu'il n'ayt aussy soing de vous brouiller par delà le plus qu'il peust. »

Revenons à Saint-Chamarand. Quelques jours après la rumeur que nous avons signalée d'après la lettre du roi, il demanda qu'un corps de garde fût établi au *frus*[2] du pont de Garonne et un autre à la maison de Lalande[3], près la Grand'Place. Les consuls satis-

[1] Nicolas de Villars figure le troisième sur la liste des Quarante établis par le peuple, après Brézé, évêque de Meaux, et Rose, évêque de Senlis. (*Satire Ménippée*, édition Labitte, p. 181.) L'Estoille nous apprend qu'il assista à la procession générale faite à Notre-Dame de Paris, le 7 avril 1589, en commémoration de la reddition de la ville par les Anglais, et nous le montre suivant le duc de Mayenne qui s'en allait *dresser* son armée, accompagné d'un nombreux personnel de capitaines et de bourgeois de Paris. (*Journal du règne de Henri III*, t. II, p. 538 et 541.)

[2] Le secrétaire du conseil traduit ce mot par *pavilhon* dans un autre paragraphe du procès-verbal auquel j'emprunte ceci. Ce doit être la petite tour carrée qui flanque le *Pont-Long*, du côté du *Gravier*, dans un dessin de 1640, qui appartient à M. Benjamin Martinelly. Ducange, au mot *Frus*, donne *turris*. (Voir la note, p. 48.)

[3] Une famille *Lalande* possédait au xviie siècle, dans la rue *Lalande*, une maison où l'on voit encore une belle pièce voûtée en ogive et élevée de deux ou trois marches au-dessus de la rue. Cette pièce formait naturellement un magnifique

firent d'autant mieux à ce désir qu'ils sentaient eux-mêmes le besoin de se garer contre l'ennemi commun[1]. Ils ne tardèrent pas à apprendre qu'une trame s'ourdissait contre la ville. — « Il y a, disent-ils avec une sorte de solennité mystérieuse, il y a, à moins de dix-huit lieues d'icy, un grand personnaige lequel est à craindre. S'il s'introduit dans la présente ville, sa liberté et repos des habitans pourroient être altérés par la grandeur et moyen d'icelluy. Les sieurs consuls se représentans devant les yeulx le mal que la ville a cy-devant, par deux dyverses foys, receu de la réception des roy et royne de Navarre en ladite ville, dont les marques demeurent encores en ycelle[2], craignans de retumber en pareil inconvéniant pour la troysiesme foys, exhortent et prient la jurade leur donner advys comment ils se doibvent gouverner. » La discussion s'ouvrit, elle fut longue sans doute et provoqua de nouvelles mesures de prudence. Le capitaine Mérigon était préposé à la garde de la porte du Pin, Marcheval commandait à la porte de Garonne. On leur adjoignit quatre hommes sûrs, quatre Agenais de vieille roche[3] et on leur donna pour consigne de ne permettre l'entrée à personne, « grand ne petit, fort ne foible, » sous quelque raison ou prétexte que ce fût.

Rien ne venait plus à propos. Des gens de guerre, voyageant par petits groupes, se dirigeaient depuis quelques jours du côté d'Agen. On signifia à M. d'Épernon[4] l'ordre de déguerpir, et il dut

corps de garde. Est-ce la maison dont parle Saint-Chamarand? La famille Lalande possédait aussi le bien de *Lalande*, près d'Agen, où furent cachées, en 1562, les châsses qu'on sauva de nos églises mises au pillage par les huguenots.

[1] Les consuls de 1589 étaient : Mᵉ Michel Boissonnade, avocat; Mᵉ Pierre Dupérier, notaire royal; noble Charles de Redon, sieur de Tort; Mᵉ François de Monméjean, avocat; sire Jehan de Foix, marchand; Mᵉ Bernard Pélissier, procureur.

[2] Marguerite fit démolir, en 1585, un grand nombre de maisons de la rue *du Cat* pour bâtir un château sur leur emplacement. Les Agenais, furieux, la chassèrent avant que son dessein eût pu se réaliser. Les *marques* dont parlent les consuls ne sont probablement autre chose que cette longue et large brèche, béante encore en 1589.

[3] La jurade dit *des fils de ville*. Avons-nous traduit exactement?

[4] Jean-Louis de Nogaret et de La Valette, fils de Jean de Nogaret, sieur de La Valette, et de Jeanne de Saint-Lary. Attaché d'abord au roi de Navarre, puis admis

s'exécuter; mais à peine entrait-il à Cadillac qu'il y était rejoint par deux capitaines, Baubys et Lagiture, partis d'Agen après lui. Un autre partisan, le capitaine Codere, était venu en ville un de ces jours, affairé, mystérieux, courant les logis mal hantés. On avait su depuis qu'il s'occupait de lever une compagnie aux frais du même d'Épernon.

Ces symptômes d'une crise prochaine furent signalés au conseil de la commune dans une réunion qui eut lieu le 28 février; on en signala même de plus graves. Les soldats des compagnies se portaient contre les habitants aux plus coupables excès. Non contents de les insulter, ils les guettaient, le soir, au coin des rues, leur tombaient sus et les détroussaient, « ce qui est, dit naïvement le secrétaire du conseil, une forme de volerye. » Ils dégaînaient parfois et blessaient des bourgeois inoffensifs, témoin deux sergents de paroisse, assaillis presque au seuil de leur maison, dans le quartier Saint-Caprais. Il était de toute nécessité qu'on remédiât à cet abus par une sévère punition ou qu'on se hâtât d'éloigner d'aussi dangereux gardiens. Le sénéchal, interpellé, répondit que les compagnies ayant été envoyées à Agen par le maréchal de Matignon, lui seul les en pouvait retirer; que celles-ci s'en allant, il en viendrait d'autres en leur place, qui seraient aussi gênantes peut-être, peut-être aussi moins bien portées au service de Dieu et du roi.

On se contenta bon gré mal gré de ces mauvaises raisons et, naturellement, le mal empira. Après le centre les extrémités se prirent. Les Villeneuvois[1], un matin, s'éveillèrent au bruit de la poudre. C'étaient les garnisons voisines de Monclar[2] et de Saint-

dans l'intime faveur de Henri III, il devint successivement duc d'Épernon, pair de France, chevalier des ordres du roi, premier gentilhomme de sa chambre, colonel général de l'infanterie et amiral de France. Au moment où le prend notre récit, il est tombé en disgrâce et n'en travaille que plus vivement contre la Ligue pour reconquérir les bonnes grâces du roi, ce qui explique le sans-façon avec lequel le traitent les Agenais. (1554-1642.)

[1] Villeneuve-d'Agen ou Villeneuve-sur-Lot, chef-lieu d'arrondissement du département de Lot-et-Garonne, à 30 kilomètres d'Agen.

[2] Chef-lieu de canton de l'arrondissement de Villeneuve, à 19 kilomètres de cette ville.

Pastour[1] qui tentaient de mettre la ville à sac. Il fut donné avis de cet incident au corps consulaire d'Agen, qui le déféra au sénéchal. Celui-ci eut l'air de n'en rien croire, et l'on fut réduit à lui mettre sous les yeux la dépêche des consuls de Villeneuve et l'information faite par leur ordre.

Cependant un événement se préparait, par qui la physionomie politique des Agenais, allait achever de se dessiner et de se produire. La cause de l'Union était devenue, depuis l'élection du lieutenant général (15 février), celle de presque tout le Midi, dont elle caressait les instincts municipaux. Si la faction des Quarante était vaincue à Bordeaux, Toulouse, dans le double enivrement de l'enthousiasme et de la colère, venait de sceller son adhésion du sang de son premier magistrat[2], et déjà s'ébranlaient, à son exemple, le Quercy, l'Auvergne, le Limousin. L'assassinat du duc de Guise, en débarrassant les huguenots de leur plus sérieux adversaire, leur faisait une part inespérée. Pressé, à ne respirer plus, entre la Ligue triomphante et le Béarnais allégi, le roi se vit perdu s'il n'avisait au plus tôt quelqu'un sur qui s'appuyer. Chose étrange ! Il savait d'expérience combien peu valait la foi de la Ligue et il s'y fût encore laissé prendre. Le Béarnais, vers qui tout le poussait, la voix du sang et la raison d'État, il n'y pouvait songer sans une profonde horreur. Tout s'arrangea pourtant comme il fallait. D'habiles conseillers vainquirent sa répugnance en étouffant ses scrupules, et des négociations s'ouvrirent, dont le premier résultat fut une surséance d'armes, dénoncée aux consuls d'Agen par le maréchal de Matignon[3].

[1] Bourg du canton de Monclar, à 9 kilomètres de Monclar et à 15 de Villeneuve.

[2] Duranty, premier président du parlement de Toulouse, fut massacré par les ligueurs le vendredi 10 février. L'avocat général Daffis fut tué quelques instants après lui.

[3] Voici le texte de ce décret, d'après le registre de jurade DD. Les bords de ce livre, dévorés par l'humidité et par les vers, ont en partie disparu, emportant çà et là quelques mots. Les restaurations que j'ai essayées sont indiquées, selon l'usage, par des parenthèses :

« Le Roy, considérant qu'il luy est nécessaire se rendre fort pour sa personne du plus grand nombre de gens de guerre qu'il luy sera possible pour rézister aux

Il y eut aussitôt conseil de jurade. — « Le roi, dit le premier consul, Michel Boissonnade, a été contraint d'accorder une trêve à l'ennemi. Faut-il la publier immédiatement ou vaut-il mieux écrire à M. le maréchal pour, sa volonté entendue, faire ce qu'il lui plaira de commander? Nous demandons à ce sujet l'avis de MM. les jurats. » Il n'y avait pas à hésiter longtemps entre ces deux termes, et le premier, ce semble, eût dû être choisi. Il n'en fut rien. On voulait attendre, avant de se décider, que le parlement de Bordeaux eût pris couleur. Cette compagnie était pour le roi, la ville d'Agen pour la Ligue, toutes deux contre l'hérésie, qu'elles poursuivaient d'une haine invincible. Ce fut donc avec une sorte d'étonnement douloureux qu'on apprit des deux côtés le dernier effort du roi de France aux abois, inconscient essai d'abdication

injustes entreprises de ceulx qui ont conspiré contre sa vye et son Estat, et que, à ceste occasion, il ne pourroit à mesme temps avec ceste guerre en soubstenir ung aultre en son royaume, Sa Majesté extime estre plus à propos se relascher de celluy qui la peult moings presser pour n'estre qu'en aucunes provinces de son dict royaulme, au lieu que l'aultre c'est espendue par toutes les parties d'icelluy, et est receu par ses ennemys avec toute la rigueur et cruaulté qu'il cest excogiter, sans espargner les ecclésiastiques en leurs personnes, ny en leurs biens, qui ne veullent adhérer à leur dampnable conjuration, non plus que les aultres bons subjectz de Sa Majesté qui veullent demeurer fermes en la fidellité qu'on luy doibt.

« A ceste cause, affin qu'elle puisse plus facillement ce prévalloir en ceste nécessité des forces qui sont nécessaires pour son service ez provinces dont le roy de Navarre et ceulx de son party occupent quelque partye, Sa Majesté veult et entent qu'il soict faict de sa part surséance d'armes et de toute hostilité avec eulx ez dictes provinces, comme elle extime qu'ils seront bien aises s'en abstenir de leur part, et, sur ce, advise faire entendre cette sienne résolution et vollonté à ceulx qui ont commandement en icelles provinces pour son dict service, affin qu'ils l'ensuyvent et facent observer en leurs charges ce que leur ordonne tres expressément pour, en attendant qu'ils ayent sur ce déclairation de son intention, ay(ant cru debvoir) envoyer devers eulx exprès Guilhoire, secretaire de sa chambre, pour plus seurement les advertir de ce qu'elle veult estre par eulx observé en cest (endroict) et estre en son retour assurée qu'ilz en ayent receu le commandement, et pour ce faict, ilz se transportent de(vers) tous ceux ausquels sont adressées les lettres de Sa Majesté, qui luy seront baillées, portant créance sur luy, qu'il en le contenu au présant mémoyre, et uzera de toute la diligence qui (luy sera) possible. Faict à Tours, le quatriéme avril mil cinq cens quatre-vingt-(neuf). HENRY, et plus bas, Revol.. »

en faveur du roi des huguenots. La publication, commencée à Bordeaux, fut suspendue par ordre du procureur général, et s'il est à présumer que la Cour se fit tirer l'oreille pour en autoriser la reprise, il ne l'est pas moins que la reprise eut lieu. L'influence de Matignon au chef-lieu de son gouvernement ne permet pas un instant d'en douter.

Cette influence, dans l'espèce, eut-elle ici le même succès? Nous l'admettons moins facilement. Si le roi de Navarre inspirait aux Agenais un éloignement voisin de la haine, ce n'est pas seulement parce qu'il était d'une autre religion qu'eux, c'est aussi qu'ils l'avaient vu de trop près. Avec le *diable-à-quatre* de la chanson, le malheur était entré dans mainte honnête famille, et le prétendant en quête d'un trône n'avait montré guère plus de scrupule. Nous entendions tout à l'heure nos consuls parler de lui comme d'un de ces fléaux devant qui tremblent les peuples [1]. Tels étaient alors, tels furent longtemps encore, sur le compte de ce roi qui mit en œuvre tant de belles qualités, l'impression et le sentiment publics. La tradition a beaucoup médit sans doute et un peu calomnié, mais le fond de ses récits suffit à justifier, à expliquer du moins, l'antipathie de nos pères.

Il est donc aisé de comprendre que la nouvelle officielle d'une transaction entre les deux rois ait affecté désagréablement, ait irrité presque les Agenais. Elle coïncidait, par surcroît, avec des bruits inquiétants. Les consuls savaient, dès le 3 avril, que deux cents hommes cachés dans la ville devaient introduire l'ennemi par la porte Saint-Antoine. M. de Redon [2], M. de Foix étaient avertis de leur côté; le doute à cet égard n'était point possible.

Sous le coup d'un danger imminent, les trois ordres d'Agenais résolurent de s'agréger à la Sainte-Union, et, pour que leur résolution eût son plus utile mérite, celui de l'opportunité, ils se réunirent le 17 avril, animés d'un même esprit, dans la chambre du conseil. Boissonnade rappela aux assistants qu'ils avaient pris, entre

[1] Voir p. 6.
[2] Charles de Redon, écuyer, sieur de Tort, troisième fils de Pierre de Redon, écuyer, sieur du Limport, nommé lieutenant principal de la sénéchaussée d'Agenois le 20 septembre 1542.

eux et par écrit, un engagement sacré; c'était « de faire protestation générale et universelle de demeurer fermes et vivre en la rellìgion catholicque, apostolicque et romaine, soubz l'obeyssance et service de Dieu et du roy et liberté des habitans de la présente ville. » Cela dit, au nom du tiers état et du corps consulaire, il protesta et fit le serment. Le président d'Orty vint ensuite. Organe de la magistrature, il déclara approuver tout ce qu'avaient fait jusqu'alors les consuls, lut à haute voix la formule de l'Union et jura de lui être fidèle. La séance se ferma sur le serment de Bernard de Lacombe, abbé de Blésimont qui, au nom du clergé, exhorta ses collègues à servir Dieu d'un cœur de plus en plus fervent. Le sénéchal assistait à la séance. Il vit se consommer, sans mot dire, cet acte solennel de défection qui lui créait les devoirs et les droits d'un ennemi.

Il aurait usé largement de ces derniers si l'on s'en rapporte à un mémoire adressé par les consuls d'Agen au « lieutenant général de l'État et couronne de France. » On lui reproche de s'être, par vengeance, associé aux huguenots qui faisaient *le dégât des fruits* aux dépens des Agenais. L'idée de rendre à ceux-ci la monnaye de leurs procédés peu bienveillants contribua sans doute à cet accord, mais elle ne le fit point. Le rapprochement du sénéchal avec les hérétiques de Castelcullier[1], de Puymirol[2] et de Layrac[3] fut la conséquence obligée du traité que les deux rois venaient de conclure à Tours.

[1] Chef-lieu d'une commune rurale, situé à 9 kilomètres d'Agen, dans une très-forte position. Il ne reste que les ruines du château, très-important autrefois, qui lui a donné son nom. Après avoir successivement appartenu aux rois de France et d'Angleterre, il servit de prison forte à la ville d'Agen sous Blaise de Monluc, passa aux huguenots, redevint prison, et fut démoli par ordre de d'Épernon, en 1632, parce que les bandits de la contrée en avaient fait leur repaire. Il était à cette époque la propriété de la famille de Gourgues. — Nom ancien : *Castrumculierii*.

[2] Chef-lieu de canton de l'arrondissement d'Agen, à 17 kilomètres de cette ville. C'était, dès le XIII° siècle, une bastide populeuse, qui s'appelait *Grandecastrum*.

[3] Bourg populeux du canton d'Astaffort, arrondissement d'Agen, à 10 kilomètres d'Agen.

Au reste, que ce fût vengeance ou soumission aux ordres de son maître, on ne lui en garda pas moins rancune, et son impopularité ne fit que s'accroître. Elle fut au comble le jour où les Agenais apprirent qu'on parlait de leur ôter le siége présidial pour le placer à Villeneuve[1]. Une vive rumeur accueillit cette nouvelle, dont la réalisation serait une calamité pour la ville. Quelle tristesse et quel désert quand les officiers seraient partis et les avocats et les procureurs, quand les plaideurs ne viendraient plus avec leurs valets de cheval ou de pied, faisant prospérer les hôtelleries, remplissant les rues de bruit, vidant, au départ, leur bourse chez les marchands! Il n'y avait que le sénéchal pour concevoir un projet si désastreux. Cet homme était capable de tout. Maître des forts voisins, avec ses régiments de Gourgues et de la Roche-Matignon, il bloquerait la ville, la prendrait, la gouvernerait à son gré, sans souci de ses libertés et priviléges. Attendre qu'un tel malheur arrivât, c'était une lâcheté, le prévenir, un devoir. Que faire? Il n'y eut qu'un cri : « Chassons le sénéchal ! » — Puis, après réflexion :

[1] Cette nouvelle ne se confirma que trop pour les Agenais, comme le prouve ce passage de leur *Remonstrance ou requeste au duc de Mayenne* : « Cependant la court de parlement de Bordeaux et le sieur de Matignon translatent de ladicte ville d'Agen le siége du sénéchal et présidial dans celle de Villeneufve, où ledict siége enfin a esté installé, et les officiers de ladicte ville d'Agen, privés de leurs estatz, assaulte de si estre renduz dans le temps qui leur avoit esté prescript pour ce faire, et par mesme moien, il y a eu arrest de ladicte court de Parlement déclairant les manans et habitans de ladicte ville crimineulx de lèze-majesté au premier chef, avecq inhibitions et desfences à toutes villes de la senéchaussée de n'aller ny venir pour la justice, commerce, ny aultrement, dans ladicte ville d'Agen, à peine d'estre déclairés coulpables de mesme crime, lesquelles inhibitions sont esté publiées par toutes les villes, villaiges et paroisses de ladicte sénéchaussée, et, qui pis est, sont depuis entretenues. Les officiers de ladicte ville d'Agen ont prins si grand esfroy desdicts arrestz, qu'ils ont fermé leur pallais et ont faict cesser tous actes de justice, et, taichans de sortir pour s'aller rendre dans ledict lieu de Villeneufve, ont occasionné le conseil de leur desfendre très estroictement le despart de ladicte ville d'Agen..... Qu'il soict enjoinct et faict commandement très estroict aulx officiers de justice de ladicte ville d'Agen d'exercer leurs charges et estatz, à peyne de privation d'iceux, et que s'il s'en trouve aucun de réfractaire, qu'il soict permis au conseil de ladicte ville d'en establir ung autre à sa place par provision, affin que la face de justice reluise toujours dans ladicte ville, et, par ce moien, leur ordonner les règlemens de justice. »

« Tuons-le! c'est plus sûr. » Les consuls intervinrent. Le peuple les aimait parce qu'il les croyait déterminés à défendre ses droits au péril de leur vie. Il les écouta, non sans impatience, et l'effervescence parut calmée. Il s'en fallait qu'elle le fût. Sur le soir, des groupes se formèrent d'où sortaient des mots sinistres proférés à demi-voix. Les consuls veillèrent toute la nuit. Ce fut ainsi le lendemain et les jours suivants. Dans la nuit du 24 au 25 avril, l'émotion dépassa toute mesure. On ne se coucha pas, on n'en avait pas le temps; il fallait dresser les barricades! Les consuls *rondèrent* jusqu'au matin, visitant les maisons où pouvaient se tenir des conciliabules et risquant, pour ramener la paix, leur popularité. Dans la journée, l'église Saint-Caprais, où s'était rendue la procession générale, devint le théâtre d'un tumulte inexprimable. Le sénéchal, averti par les consuls, s'abstint d'y paraître; il n'en fût pas revenu vivant. Plus que jamais on voulait qu'il partit, faute de quoi « il y auroit massacre. » Les consuls iraient de force à l'exécution, et l'on s'en prendrait à « ceulx d'entre eulx qui y voldraient rézister. » Voyant que *l'estat de la ville branloit, que le peuple, toujours les armes au poing, ne cessoit de se barricader,* les consuls firent une assemblée générale des trois ordres et lui proposèrent « d'advertir encores plus à plain Mgr le sénéschal, et le supplier très-humblement d'adviser aux remèdes pour esviter tout escandalle, luy offrant lesdits sieurs consuls leur acistance et luy faire bouclier de leurs vyes, avant qu'il mésavyène à la sienne. »

L'assemblée délégua, pour accompagner les consuls, un membre de chaque ordre, et la députation se rendit immédiatement au logis du sénéchal. Le soin de porter la parole était confié au lieutenant criminel Cortête. — « Nous sommes prêts à tout pour obvyer au péril de la situation, dit-il en terminant, hors à violer l'édict de l'Unyon qui est de vivre et mourir pour nostre relligion catholique, apostollique et romayne, pour le service du roy et pour la liberté et manutention de la ville envers et contre tous. » Saint-Chamarand répondit que sa conscience était nette de ce dont le peuple l'accusait; qu'il n'avait jamais eu d'autre intention que de remplir les devoirs de sa charge, suivant le serment qu'il en avait

prêté entre les mains du roi et qu'il aimerait mieux mourir que d'avoir songé à autre chose qu'à conserver sous l'obéissance de son maître la ville et les habitants d'Agen. Néanmoins, et pour témoigner de ses bonnes intentions, il était prêt à s'éloigner, heureux de n'être pour personne une cause de ruine et de désolation. — Il ne restait aux députés qu'à remercier le sénéchal et à prendre congé de lui, ce qu'ils firent « très-humblement, » regrettant qu'il n'y eût d'autre remède au mal que son absence, et lui offrant de nouveau le service de leurs biens et de leurs vies pour la sûreté de sa personne et des siens. (25 avril.)

Le roi était informé des menées de la Ligue à Agen, mais il ne lui supposait pas tant d'audace. Le 24 avril, veille de l'échauffourée, il écrivait, de Tours, au sénéchal, une lettre pleine de confiance : « Voyant que ma ville d'Agen demeure ferme en mon obeyssance, j'en veulx attribuer la conservation, en partye, au bon debvoir que vous y rendez, et me promectez que vous y continuerez telle vigillance, que vous empescherez aysément les cours des praticques qui la pourroient encores mettre en trouble..... et m'en repose entièrement sur votre saige conduite et fidellité. » Dans une autre lettre, postérieure à la défaite, il l'exhorte adroitement à la conciliation. « Monsieur de Sanchemaran, lui dit-il, je suis très marry de la violence que ceulx de ma ville d'Agen ont uzée en vostre endroict, et néantmoings estant besoing, en tels accidens trop fréquens en ce temps, d'apporter plustost de la prudence que le ressentiment que l'on peult avoir l'occasion d'en faire, tant qu'il y a espérance de contenir ceulx qui ont faict la faulte de se précipiter en une autre plus grande, je désire que vous vous y conduisiez entièrement par l'advis de mon cousin M. le mareschal de Matignon; et si les choses ne se peuvent rabiller si promptement pour vous faire rentrer dans la ville, je seray bien ayze que vous faciez le voïage avecq luy, qu'il va faire pour mon service devers Tholose, soict avecq vostre compagnie, si vous la pouvez promptement assembler, ou avecq tel nombre de vos amys que vous y pourrez mener. » Saint-Chamarand déféra-t-il à cette invitation de son maître? Fit-il le voyage de Toulouse? S'associa-t-il à cette expédition militaire ayant pour but de remettre sous l'autorité du roi

la plus factieuse ville du Midi[1]? Cette expédition même eut-elle lieu? Nous l'ignorons. Ce qui est sûr, c'est que *les choses ne se rabillèrent pas* et que le sénéchal ne rentra dans Agen que vingt mois après, en ennemi armé et pour y trouver la mort.

Quoi qu'il en soit, le parlement de Bordeaux et le maréchal de Matignon furent avisés par les consuls de la petite révolution qui venait de s'accomplir. Ils s'empressèrent d'envoyer, pour pacifier les esprits, le conseiller Géraud de Malvin[2] et le procureur général Jacques de Saignes. Ces magistrats conservèrent au roi Condom, Villeneuve, Port-Sainte-Marie, Marmande, mais ils perdirent leur temps à Agen. Le parlement les avait investis du droit d'infliger, entre autres peines, une amende de dix mille écus; cela ne servit de rien. Les Agenais avaient autre chose en tête que d'écouter de belles paroles et de se prêter à des trêves incessamment éludées! Les hérétiques établis aux environs de la ville pillaient, rançonnaient comme avant. La Cassaigne[3], un des leurs, entré par surprise dans le moulin de Laspeyres[4], s'occupait à le fortifier. Ce travail mené à bout, aucun bateau n'irait, sans congé de lui, d'Agen à Toulouse ou de Toulouse à Agen. Dans la banlieue, rôdaient des compagnies appartenant au sénéchal et qui avaient des intelligences avec la ville; devant les portes, des gentilshommes, insistaient pour se faire ouvrir et, sur le refus des gardes, s'emportaient jusqu'à la fureur; aujourd'hui Bajamont[5], demain Laugnac[6], puis d'autres encore. Ils n'entrèrent pas, mais ils se ven-

[1] Voir *Histoire générale du Languedoc*, liv. XLI, chap. xxxix.

[2] Un Charles de Malvin figure comme témoin au bas du testament de Blaise de Monluc, fait à Agen le 22 juillet 1576. Il y est qualifié de « conseiller pour le roi en sa cour de parlement de Bordeaux. » Est-ce le père de celui-ci, ou son frère, ou lui-même? Au reste, ces Malvin, de Bordeaux, étaient des rameaux issus de la même souche que nos Malvin de Montazet, de l'Agenais.

[3] Pierre Bernard Ducros, deuxième fils d'Antoine Ducros, sieur de Planèze en Rouergue, et de noble Anne de Bérail : il avait épousé, le 7 février 1576, noble demoiselle Catherine de Lestange, fille de noble Jean de Lestange, sieur de Laval, et de noble Anne de la Tuque de la Cassaigne. Il prend, dans son contrat de mariage, le titre de « premier écuyer de la reine de Navarre. »

[4] Village situé sur la Garonne, à 15 kilomètres en amont d'Agen.

[5] Amanieu de Durfort, baron de Bajamont. (Arrondissement d'Agen.)

[6] Honnorat de Montpezat, baron de Laugnac (arrondissement d'Agen), un

gèrent en écrivant aux consuls des lettres si *dénigratifves de leurs charges* qu'on crut devoir les transmettre en *vidimus* au maréchal de Matignon. (25 mai.)

Cependant l'époque de la moisson approchait. Dans peu de jours, la moitié des habitants s'en irait à la *métive*[1]. Renouveler pour trois mois l'engagement des soldats de la ville, c'était grever encore un budget épuisé, mais le salut public l'exigeait. On éleva même leur nombre, sans trop savoir comment ni avec quoi on les payerait. En même temps, comme le bruit courait qu'un coup de main allait être tenté sur le château de Monbran[2], on doubla les gardes et l'on visita les maisons suspectes. Enfin on décida qu'on se donnerait un gouverneur d'une habileté et d'un zèle connus. Charles de Monluc[3], petit-fils de ce vieux Blaise qu'avait vu à la besogne et dont se souvenait toute une génération, était bien l'homme qu'il fallait. On lui dépêcha un exprès chargé d'aller « là part où il seroit » le prier de venir au plus vite.

Court voyage, facile mission. Monluc ne demandait pas mieux que de venir. Plusieurs fois il avait exprimé le désir d'entrer en ville, ne fût-ce que pour quelques heures, ayant, disait-il, des affaires à régler, et toujours on l'avait prié d'attendre. Il attendait donc, plus ou moins patiemment, dans son château d'Estillac,

des Quarante-Cinq, complice de l'assassinat du duc de Guise. — Son assassin peut-être ?

[1] On appelle encore *métiviers*, dans le midi de la France, les gens qui se louent dans les métairies pour le temps de la moisson ; ils vont *métiver* (de *messis*).

[2] Ce château, situé à demi-heure d'Agen, sur la haute plaine, appartenait aux évêques d'Agen, qui en ont joui plus ou moins paisiblement depuis le XIII° siècle jusqu'à la révolution française. Il est aujourd'hui la propriété de l'hospice Saint-Jacques d'Agen.

[3] Charles de Monluc, seigneur de Caupène, capitaine de cinquante hommes d'armes, était fils de Pierre Bertrand de Monluc, dit le *capitaine Perrot*, deuxième fils de Blaise et de Marguerite de Caupène. Il épousa, le 19 août 1589, Marguerite de Balaguier, dame de Monsalez, dont il eut une fille, Suzanne, qui épousa elle-même, le 21 décembre 1606, Antoine de Lauzières, marquis de Thémines. Sénéchal d'Agenais en 1594, il testa le 3 janvier 1595, et fut tué au siège d'Ardres, en Flandre, le 16 mai de l'année suivante. Son aïeul, le maréchal, l'avait fait son légataire universel. (Voir le testament de ce dernier dans Monlezun, *Histoire de Gascogne*, t. VI.)

quand le message des consuls lui arriva[1]. C'était le 31 mai. Une heure après, à la tombée du jour, il était à Agen.

Les consuls lui exposèrent au vif la situation. Il leur déclara être prêt à s'employer de son mieux au service de la ville, et repartit pour Estillac, où un avis de rappel le trouverait au besoin.

Une assemblée générale des trois ordres eut lieu le lendemain. Cette question fut posée et débattue : faut-il recevoir M. de Monluc ou non? — On hésitait. Les franchises et libertés de la ville ne courraient-elles aucun danger? Il y a si près du gouvernement à la dictature! — La menace d'un danger plus imminent fit taire tous les scrupules, et l'on s'arrêta à ceci : M. de Monluc sera remercié de l'intérêt qu'il porte à la ville et prié d'en continuer les bons offices tant qu'il y aura nécessité, sous réserve de se conformer à un règlement élaboré en assemblée générale et signé par tous les membres.

Ce règlement, composé de huit articles, portait en substance que le gouverneur promettrait d'entretenir, garder et faire garder les priviléges, franchises, libertés et immunités de la ville; que les habitants promettraient et jureraient de vivre en la religion catholique, apostolique et romaine, suivant l'édit de la Sainte-Union; que les consuls, magistrats et tous autres officiers du roi, seraient tenus de remplir, comme par le passé, les devoirs de leurs charges, et qu'ils auraient droit, comme par le passé, à l'obéissance et au respect de tous; que le gouverneur et les consuls seraient assistés par un conseil spécial dans la gestion des affaires de la ville d'Agen et du pays d'Agenais; que ce conseil, d'accord avec le corps consulaire, pourrait choisir, parmi ceux du pays, un gentilhomme d'honneur, qui suppléerait le gouverneur, en cas d'absence; que les habitants qui étaient sortis de la ville reprendraient, s'ils y voulaient rentrer, la jouissance de tous leurs droits, et que ceux qui désormais seraient tentés d'en sortir ne le pourraient sans licence des consuls, sous peine de perdre leurs titres de citoyens.

Monluc mit, séance tenante, sa signature sur ce document que

[1] Le château d'Estillac, résidence favorite de Blaise de Monluc, et où l'on voit encore son tombeau, est situé à 7 kilomètres d'Agen, sur une colline élevée qui domine la plaine de la Garonne.

signèrent, après M. de Gélas, vicaire général du diocèse, M. d'Orty, juge mage, quatorze chanoines, autant de magistrats, vingt-neuf jurats et les six consuls[1]. Treize jours après, il présidait, avec l'assistance du corps de jurade, de M. François Leconte, conseiller au parlement de Toulouse, et de M. d'Escassefort, à la prestation de serment des Agenais en qualité de membres de l'Union.

A quel titre cet Escassefort et ce Leconte figurèrent-ils à cette cérémonie? Le premier était frère d'Arnauld de Pontac, évêque de Bazas. Obligé de quitter Bordeaux à la suite d'une émeute qu'avait domptée l'heureuse audace de Matignon, il était venu, messager de l'Union, pousser les Agenais à brûler leurs vaisseaux. Telle était aussi la mission confiée au zèle de Leconte qui offrait, en outre, de l'argent, des munitions de guerre et l'appui moral des Toulousains. — « Suivez, avait-il dit aux bourgeois et aux manants, suivez l'exemple que vous donnent les représentants des trois ordres; jurez l'Union comme eux et vous recevrez, sous peu de jours, à titre de don pur et simple, une somme de dix mille écus. Nous vous donnerons aussi cinquante quintaux de poudre et, comme il importe d'agir sur un certain nombre de villes qui semblent incliner vers le parti de l'Union, nous mettrons à votre disposition, pour les décider à s'y joindre avec vous, quinze cents ou deux mille hommes qui sont sur pied et prêts à partir[2]. »

[1] « Ainsi signés : Monluc; Gélas, viquaire général; Symon Vallery, chanoine; B. de Cunolyo, chanoyne; J. de Nort, chanoyne; J. Dubernard, chanoyne; Thomas Darel; A. de Gasc, chanoyne; H. Ribeyrenc, chanoyne; A. de Vergnolles, chanoyne; V. Chabryé, chanoyne; F. Duperié, chanoyne; de Cauzac, chanoyne; Anthoine Cavasse, chanoyne; J. de Chambon, chanoyne; Dathia, chanoyne; de Pontac; d'Orty; de Redon; Boyssonnade; J. Tournade; La Roche; Nargassier; de Bourran; Lachieze; Salomon; de Raymond; Lagarrigue; Fabre; Delpech; Boysonnade, consul; Duperier, consul; de Redon, consul; F. Monmejan, consul; de Foix, consul; Pélissier, consul; J. Cambefort; P. de Nort; de Lescazes, juge ordinaire; Camus; Lagarde, juge et acesseur; Lobatéry, jurat; de Lavergnie; P. Reclus; Borgon; Langellier; Ducros; de Vaure; Jauffrion; Daurée; G. Mailher; Albinhiac; de Labolbène, jurat; de Mathieu, jurat; Corne, jurat; Lauriceschos, jurat; Trenque, jurat; de Landas, jurat; P. Mathieu; Baulac, jurat; Pourcharesse; Cargolle; Bondenier; Amat, jurat, et de Lobelhac, jurat. »

[2] « Peu de jours avant la réduction d'icelle (l'annexion d'Agen à l'Union), la Court de Parlement de Thoulouse et les cappitoulz avoient faict partir leurs

Cette offre, aussi libérale qu'opportune, fut sanctionnée le 16 juin par le capitoul Vidal, mais avec des restrictions tout à fait inattendues. Ce n'était plus le gage spontané d'une assistance confraternelle, c'était un prêt sous bonne et solide garantie. Un jurat, M. Lebrun, se chargea d'aller à Toulouse réclamer contre un procédé aussi étrange et demander la loyale exécution d'engagements librement contractés. Démarche inutile! Ce à quoi les Agenais attachaient le plus de prix, des troupes pour protéger la moisson, il n'en fallut point parler[1]. On prêterait, sous la garantie de vingt bourgeois *apparents*, quatre mille écus remboursables dans six mois, et vingt-cinq quintaux de poudre payables au bout d'un an. C'était peu, presque rien, mais le besoin faisait loi et forçait à accepter. Au reste, les états allaient, dans quatre jours, se réunir à Toulouse. Le consul Pélissier, député de la ville d'Agen, obtiendrait probablement qu'une obligation dont le pays entier devait profiter fût portée au fonds commun. Il serait lui-même défrayé, comme de juste : un cheval, un homme de pied et deux écus d'indemnité par jour, trois si un autre cheval était jugé nécessaire. (21 juin.)

A peu près à la même époque que les états de Guyenne à Toulouse, les états généraux devaient s'ouvrir à Paris. Nouvelle occasion de dépense. Monluc demanda cent écus pour son député, un sieur Lassalle : on les accorda. Il fut moins heureux pour ses

dépputez vers ladite ville d'Agen, lesquels arrivent deulx ou trois jours après ladite Unyon; ils persuadent lesdits manans et habitans jurer leurs articles, que feust accordé et faict, soubz promesse qu'ils seroient assistez dans peu de jours de dix mil escuz en don, ou bien en déduction des tailles que six mois auparavant ladite ville de Thoulouze avoit prinses sur le pays de Loumaigne, Rivière, Verdun et aultres lieux que sont des aydes de la recette d'Agénois, de cinquante quintaux de poudre, aussi en don, et de quinze cens à deux mil hommes de pied ou de cheval que ladite ville de Thoulouze avoit en pied, affin que par la présence desdites forces les villes catholiques qui sembloient branster pour le party de l'Unyon se ressolussent de s'unir à icelle avecq ladite ville d'Agen. » (*Art. de Remonstrance, etc.*)

[1] « Voilla le faict desdites promesses, sans accorder aucunes forces de gens de guerre qu'estoit le princippal et si important, que d'un prinsault avec icelles le party de l'Unyon ce feust lancé jusques à Saint-Maquaire et plus bas, à la veue presque des clouchers de la ville de Bordeaux. » (*Art. de Remonstrance, etc.*)

gendarmes. Deux cent quatre-vingt-dix-sept écus pour le logement de ces hommes, quand, à part cinq ou six, ils vaguaient hors du pays, c'était trop cher! — Qu'ils viennent tous et qu'ils fassent leur service, on les payera; autrement, non!

Où étaient-ils? Qui sait? Au reste, ils ne tardèrent pas à rentrer. A la suite d'une conférence tenue à Cadillac[1], entre Matignon[2] et Turenne[3], ce dernier vint, à la fin de juillet, mettre le siége devant le Passage, petit bourg situé sur la Garonne, juste en face d'Agen. Saint-Chamarand, Saint-Orens[4], Laugnac[5], d'autres gentilshommes, marchaient à sa suite. Le départ mystérieux de notables Agenais, au nombre desquels était Hermand de Sevin[6], avait, préalablement, donné l'éveil à Monluc qui fit

[1] La jurade dit Cadillac, les *Articles de Remonstrance, etc.* disent Saint-Macaire. — « Ledit sieur de Matignon confère avec le sieur de Turenne dans la ville de Saint-Maquaire. Catholiques et hérétiques se peslemeslent à ladite assemblée. Elle termine et résoult tout contre la ville d'Agen pour la venir assiéger au plus tost avec aultant de forces que lesdits sieurs pourront joindre et assembler. »

[2] Jacques de Goyon, seigneur de Matignon, maréchal de France en 1579, lieutenant général de la Guyenne en 1585. (1525-1597.)

[3] Henri de La Tour d'Auvergne, fils de François de La Tour et d'Éléonore de Montmorency, né le 28 septembre 1555, commandait à dix-neuf ans, en 1574, trente hommes d'armes des ordonnances. Premier gentilhomme du roi de Navarre, il devint, par son mariage, en 1591, duc de Bouillon et prince de Sedan, maréchal de France en 1592. Le roi de Navarre l'avait nommé, en 1588, lors de l'assemblée de la Rochelle, son lieutenant général en Guyenne, Quercy, Rouergue et haut Languedoc. Il mourut le 25 mars 1623. — Père du grand Turenne.

[4] Est-ce le fils de François de Cassagnet, seigneur de Saint-Orens et de la Roque, chevalier des ordres du roi et sénéchal du Bazadois? (J. Noulens, *Généalogie des Bouzet*.)

[5] Voir la note 6, p. 15.

[6] « Les consuls ont encores faict les propositions que ensuyvent. Premièrement que monsieur Sevin, jurat, c'est rendu ennemy de ceste ville et faict ses efforts d'icelle faire perdre, que luy et ses adhérans disoient dépendre de la prise du Passaige, au siége duquel luy et plusieurs aultres nos juratz amys, simples et privés habitans estoient; si, à ces considérations, tant ledict Sevin et sesdictz adhérans et fauteurs d'hérectiques doibvent estre rayés du libvre de la ville et mis au livre blancq et déclarés inhabilles de l'estat consulaire à l'avenir; que ledict Sevin a basti, outre la volonté de la ville, une basse-court devant sa maison; s'il la fauldroit desmollir à cause du temps où nous sommes. Ausquelles propositions ladicte jurade ayant délibéré, ont résolleu, quant à la première, que non-seul-

aussitôt retrancher la place. Trois couleuvrines et deux canons la battaient depuis quarante-huit heures quand le marquis de Villars[1] s'y présenta. Il amenait, comme Turenne, une troupe de gentilshommes liés d'affection avec lui et portés au danger comme au plaisir. Ces recrues vinrent à point pour ravitailler Monluc, dont la petite armée n'eût peut-être point tenu. Assiégeants et défenseurs de la place luttèrent bravement durant quinze grands jours. Au bout de ce temps, rien de fait. On n'avait ni avancé d'un côté ni reculé de l'autre. Matignon perdit patience. Il partit de Bordeaux avec quatre canons et des troupes fraîches; mais, comme il arrivait à Port-Sainte-Marie[2], s'apprêtant à diriger le siége en personne, Villars recevait un renfort inattendu. C'étaient son frère Montpezat[3], Montespan[4], Faudoas[5], Du

lement ledict Sevin, mais tous aultres qui ont assisté au siège dudict Passaige et faict la guerre à ceste ville, seront rayés du livre d'icelle et couchés au livre blancq, les déclairant inhabiles de la charge consullaire ni aultres dépendant de ladicte maison de ville. » (*Livre des émoluments de la ville.* Jurade du 20 août 1590.)

[1] Emmanuel Philibert Desprez, marquis de Villars, qui se donne dans ses lettres le titre de gouverneur et lieutenant général au pays et duché de Guyenne, était fils de Melchior Desprez, sieur de Montpezat, et de Henriette de Savoie, unique héritière d'Honoré de Savoie, marquis de Villars, mort maréchal de France en 1580. Sa mère ayant épousé en secondes noces le duc de Mayenne, il se trouvait être le beau-fils du chef de la Ligue.

[2] Chef-lieu de canton de l'arrondissement d'Agen, à 20 kilomètres de cette ville, en aval de la Garonne.

[3] Henri Desprez, baron de Montpezat, frère puîné du marquis de Villars. (Voir ci-dessus la note 1.)

[4] Antoine-Armand de Pardaillan de Gondrin, marquis d'Antin et de Montespan, aïeul du mari de Françoise-Athénaïs de Rochechouart-Mortemar, maîtresse de Louis XIV après M^{lle} de La Vallière. Il est qualifié, dans un acte notarié dont il sera question tout à l'heure, de « cappitaine de cinquante lances des vieilles ordonnances de France. »

[5] Jean de Faudoas, quatrième du nom, chevalier, seigneur de Serilhac, la Sauvetat, Augé, Martel, la Mothe, l'Isle-Chrétienne, etc. colonel au régiment de Picardie, qu'il commanda au siége de la Fère en 1580. Il était fils d'Olivier de Faudoas, capitaine de cinquante hommes d'armes des ordonnances du roi, et de Marguerite de Sédillac. Il habitait le château d'Augé, dans la commune de la Plume, arrondissement d'Agen.

Bouzet[1], conduisant cinq cents chevaux et deux mille hommes de pied, « ce qu'occazionna ausdicts sieurs mareschal de Matignon et viscomte de Turenne de lever leur siége et se retirèrent à leur grande honte et confussion. » (14 août.)

Cette victoire coûta cher aux Agenais[2]. Il leur fallut, pendant près de trois semaines, nourrir, défrayer, entretenir enfin, ce qu'ils firent au reste très-courtoisement, les gendarmes de Monluc, les troupes de renfort et les nombreux pionniers qui servaient aux retranchements et aux contre-batteries. Cela formait un effectif d'environ quatre mille hommes de pied et de cinq cents chevaux. Si onéreux pourtant que fût l'entretien de cette petite armée, on l'avait sous la main, on s'en servit. Saint-Chamarand tenait autour de la ville une infinité de petits forts avec lesquels, faute de mieux, il faisait la petite guerre, au grand déplaisir des Agenais. Villars les reprit, en rasa un, mit garnison dans les autres et se retira avec ses troupes, « laissant la ville délivrée entièrement des opressions de l'ennemy par sa vertu et prudence, de quoy les habitans et leur postérité luy auroient une perpétuelle obligation. »

Cependant les états de Guyenne avaient ouvert leur session à Toulouse. Conformément aux instructions qu'il avait reçues, le consul Pélissier « leur remonstra bien au long la paouvreté et foiblesse de la ville d'Agen, abandonnée de toutes les aultres de la séneschaucée d'Agennoys qui, au lieu de se joindre au party de la Sainte-Unyon avec elle, luy font journellement la guerre. »

[1] Quel était ce Du Bouzet ? La belle et si complète généalogie de cette famille par M. J. Noulens, directeur de la Revue d'Aquitaine, ne nous montre que des Du Bouzet antiligueurs. Mes recherches dans d'autres ouvrages n'ont pas davantage abouti.

[2] Nous avons aux archives de la ville un acte notarié constatant que, le 25 mai 1590, « dans la maison de ville et chambre consullaire, par devant deux noutaires royaulx, s'est présentée Peyrone de Condoing, houtesse de la couronne en la présente ville d'Agen, laquelle, pour avoir lougé en ladicte hostellerye un grand nombre de gens de guerre à cheval qui auroient faict une grande despence, le sieur de Villars estant en la présente ville l'année passée, » réclame une somme de cent onze écus qui lui sont dus encore sur une créance primitive de deux cent douze.

Pour défendre le bourg du Passage, pour débusquer le sénéchal des forts et châteaux qu'il occupait, il leur en avait coûté au moins dix mille écus. En conscience, les Agenais ne devaient-ils pas être indemnisés de ce sacrifice? Il semblait juste aussi qu'on portât au passif de la caisse des états les quatre mille écus et les cinq milliers de poudre que réclamait, on ne sait trop à quel titre, la ville de Toulouse et qui avaient servi à chasser les hérétiques. Pélissier eut le regret de voir, comme Lebrun avant lui, ses demandes repoussées. Battu de ce côté, il crut prendre sa revanche en exprimant le désir qu'on rétablît à Agen la recette générale de Guyenne, qu'avait fait avoir aux Bordelais M. de Gourgues, un intrigant s'il en fût. Les états, pour toute réponse, opinèrent que la recette ne serait placée nulle part mieux qu'à Toulouse. — « Tout ce que j'ai obtenu, dit Pélissier, faisant, au retour, l'exposé de sa mission, ç'a été de faire coucher au département des forces que les états doivent entretenir la compagnie de notre gouverneur, c'est-à-dire cinquante lances et trois cents hommes de pied. La compagnie de M. de Fontanille nous fournira cinquante salades et l'on nous prêtera vingt-neuf quintaux, plus trente-six livres de poudre au prix de vingt écus le quintal. C'est donc une nouvelle dette de six cent trois écus et quarante sous que nous contractons. J'ai dû, pour n'être pas éconduit, la garantir de mon seing, non comme consul, mais comme bourgeois d'Agen, en mon propre et privé nom. » (20 août.)

A peine en possession de ce maigre secours, les consuls se voient, à leur tour, sollicités pour des armes et des munitions de guerre. Leurs collègues de Moirax[1] ont grand besoin de six piques. Comment refuser à qui demande si peu? Mais voici les hauts personnages, le marquis de Villars, le marquis de Montespan. On n'a pas oublié leur belle défense du Passage au mois de juillet dernier, ni l'expédition qui l'a suivie et dont bougonne encore Saint-Chamarand. On leur prête donc par acte notarié un canon et une couleuvrine avec câbles et cordages, plus cent soixante balles, le tout pour être restitué, sous peine de dommages-intérêts, dans le délai d'un mois.

[1] Chef-lieu de commune du canton de la Plume, à 10 kilomètres d'Agen.

Autre emprunteur et de ceux-là encore qu'on n'ose désobliger, c'est Monluc. Il leur écrit ceci d'Estillac, le 6 novembre :

« Messieurs, je vous envoye cest homme qui est à moy. Je vous supplie m'obliger tant que de me voulloir prester quatre mousquets de fonde pour mettre à la Plume[1] affin que, s'ils me viennent attaquer là, j'aye plus de moyen de les salluer. Je vous responc de le vous rapourter ausy tost que les ennemys ayent faict leur effort. Faictes-moy ce bien ou des vostres ou de ceux de la Lande. Croyez-moy tousjours,

« Messieurs, vostre bien affectionné à vous faire service,

« MONLUC. »

Si les Agenais avaient cru rendre leur situation meilleure en s'annexant à l'Union, ils devaient être un peu découragés[2]. La

[1] Chef-lieu de canton de l'arrondissement d'Agen, à 14 kilomètres d'Agen.

[2] Nicolas de Villars, sentant qu'ils en ont besoin, écrit aux consuls, le 18 octobre, pour les encourager, la lettre suivante, dont l'original appartient aux archives de la ville :

« Messieurs, j'ay receu ung extrême contantement entendre du sieur de Chastelet avec combien d'affection et ferveur vous vous employés au bien général de ceste sainte cause et vostre conservation, dont avez randeu ung grand tesmoignage à ce dernier assiégement, qui debvroit servir d'esguillon aux villes voysines de se joindre et unir avec vous, dont elles pouvoyent estre retenues du vivant du feu roy, mais du despuis elles sont du tout inexcusables. A quoy toutefois j'ay pansé estre de mon debvoir de les y et conjurer à votre exemple par lettres qu'accompagnerez des vostres. Ledit sieur de Chastelet vous randra particulière raison de sa créance et charge qu'il avoyt de vous, et comme je m'y suys employé. Mais les affaires pour le jourd'huy se conduisent selon le temps et non comme on désireroyt. Vous me trouverez tousjours fort dispozé pour ce qui vous pourra revenir à contantement. Je vous supplie, pour l'honneur de Dieu et amour et respect que désirez me porter, ne vous lasser, ains continuer de bien en mieulx et ne vous laisser séduire par une infinité d'artifices dont noz ennemys et de nostre religion sont plus que jamais pour le jourd'huy accompagnez et remplis, et que, tout ainsi que par aulcune considération humaine vous n'avez peu estre destourné de vostre debvoir, vous en debvez aussi attandre une aultre et beaucoup plus grande récompense *quam preparavit Deus diligentibus se*, lequel je prie nous en vouloir toutz rendre dignes et vous avoir,

« Messieurs, en sa saincte garde et protection, et vous départir de ses sainctes graces et bénédictions. Du Pont-Dormy, ce 18 octobre 1589.

« Vostre bien humble et plus effectionné à vous servir.

« N. DE VILLARS, É. d'Agen. »

haine du parlement de Bordeaux, la perte de la cour présidiale, de belles promesses non suivies d'effet, les misères de la guerre subies ou en perspective et, avec cela, des embarras financiers toujours croissants, voilà, jusqu'à présent, tout ce qu'ils avaient gagné. Autour d'eux, nul progrès dans le sens de leur cause. Au contraire! le roi de France était mort, le trône vide, Henri de Navarre en train d'y monter. La chance était aux hérétiques et leur succès, comme un vin capiteux, grisait les populations. Aiguillon[1], Sainte-Livrade[2], Port-Sainte-Marie[3], Madail-

[1] Charmante petite ville du canton de Port-Sainte-Marie (arrondissement d'Agen), capitale de l'ancien duché-pairie de son nom, érigé en faveur de Henri de Lorraine, duc de Mayenne, par Henri IV, en 1600, et de nouveau, en 1635, par Louis XIII, en faveur de Marie-Madeleine de Vignerod, nièce de Richelieu. — A 30 kilomètres d'Agen.

[2] Chef-lieu de canton de l'arrondissement de Villeneuve, sur les bords du Lot; dépendait autrefois du duché d'Aiguillon. — A 30 kilomètres d'Agen.

[3] Nicolas de Villars, que nous avons vu tout à l'heure encourageant les Agenais à soutenir leur rôle de ligueurs, cherche, dans la lettre suivante que nous avons trouvée aux archives d'Agen, à faire entrer Port-Sainte-Marie dans le parti de l'Union.

«Messieurs (il s'adresse aux consuls), j'estimoys que l'exemple de la ville principalle de nostre diocèze vous eust invité et exité à vous renger à ce qui est du debvoir du vray catholicque et encores plus despuis que le decès du feu roy, mais il m'a esté raporté que vous ne vous pouviez résouldre à embrasser ce party de la Sainte-Union, bien que vous congnoissiez assez que tous les desseings de nos ennemys ne tendent qu'à la ruyne et éversion de nostre religion, tellement que j'ay pensé estre de mon debvoir, pour la charge de voz ames qui m'a esté commise et dont j'ay à respondre devant Dieu, de vous semondre à vous recongnoistre et désiller les yeulx pour voir et juger clairement que soubz des belles parolles et protestations, on nous veut arracher ce qui nous a esté acquis par le mérite de tant de gens de bien qui nous ont devancé, et nous oster la plus belle marque qui soit en nous, qu'est le nom de crestien catholicque, pour la conservation duquel tant de rois, princes et seigneurs, ont respandu leur sang et exposé sy librement leurs vyes aux hazards, comme font aujourd'huy ceulx qui nous maintiennent, qui doibt servir d'esguillon à tous ceulx qui font profession de nostre religion de suyvre la mesme voye et s'embarquer à bon escient à ce sainct party, comme je vous en supplye et vous en conjure au nom de Dieu, lequel je supplye, après mes affectionnées recommandations à vos bonnes graces, qu'il vous donne.

lan[1], bien d'autres lieux et places de l'Agenais *coquinaient*[2] plus que jamais avec eux. Du vieux cardinal de Bourbon, ombre pâle d'un roi de hasard, inconnu plus que méconnu, personne ici ne parlait. On ne connaissait pas davantage les pièces d'or, d'argent et de billon frappées à son effigie, quand circulait, accueillie avec faveur, la monnaie du Béarnais, de prétendant passé roi[3]. C'est avec un intérêt presque passionné qu'on suit dans les documents contemporains, — je sors un moment de l'Agenais pour embrasser l'ensemble des provinces, — cette phase troublée de notre histoire. L'impression qui en reste est triste. En faisant du sentiment religieux la base de leur politique, nos pères croyaient remplir et remplissaient en effet un devoir de conscience. Catholiques et catholiques fervents, ils jugeaient œuvre méritoire de combattre un prince hérétique, crime irrémissible de lui obéir. Rien de plus

« Messieurs, en la sienne saincte, tres bonne vye et longue. Au camp de Pont-Dormy, ce 20 octobre 1589.

« Vostre bien humble et plus affectionné à vous servir.

« N. de Villars, É. d'Agen. »

On remarquera que Nicolas de Villars, prélat guerroyeur, date cette lettre comme la précédente (note 2, p. 24), du camp de Pont-Dormy. C'est de là que le duc de Mayenne date aussi les cinq ou six lettres dont il va être question un peu plus loin.

[1] Le château de Madaillan, aujourd'hui presque en ruines, était la résidence d'un des quatre grands barons de l'Agenais. — A 12 kilomètres environ d'Agen.

[2] « Qu'il vous plaise faire commandement à ceulx qui tiennent les villes d'Eguilhon, Saincte Livrade, Madailhan et autres places à vous, Monseigneur, appartenantes, de se renger promptement à ladicte Unyon, et non pas coquiner comme ils font avec les hérétiques et leurs fauteurs jouissans de la tresve. » (*Art. de Remonstrance*, etc.)

[3] On fut obligé de défendre à Agen la circulation de cette monnaie. « Le conseil ayant veu certaine monnoye, comme des quartz d'escu nouvellement fabricqués, ayants trois fleurs de lys planyères entrelassées des armories du roy de Navarre et au rond desquelles sont engravés ces mots : *Henricus quartus Dei gratiâ Francorum et Navarre rex*, qu'ailleurs taschent de desbiter, est faict inhibitions et deffance à toutes personnes de quelque quallité et condition qui puyssent estre de mettre ny recepvoir lesdites pièces ny aultre monnoye nouvellement fabricquée, à peyne de cinq cens escuz, perte desdites pièces et monnoye et aultres peines portées par l'ordonnance de France. » (*Livre des cryées, ordonnances et proclamations*. 28 nov. 1589.)

respectable au fond, mais où cela les mena-t-il? A sacrifier leur repos et le plus Français de nos rois aux intrigues d'une famille par qui la France fût devenue espagnole.

Reprenons le fil de notre récit au point où nous l'avons laissé. Les affaires de la Ligue marchent assez mal. Les consuls le sentent et ne savent trop que faire. Ils adressent à Mayenne un long Mémoire, véritable cahier de doléances, qui contient, avec un tableau navrant de la situation de la ville avant et depuis l'Union, un exposé de ses besoins et la série obligée de ses vœux. Croirait-on, s'ils ne le disaient eux-mêmes, que le conseil général n'avait pas, après six mois, légalisé leur acte d'adhésion? Le conseil d'Agenais, établi suivant la forme prescrite pour tout le royaume, attendait aussi des lettres confirmatoires. Tout pouvoir effectif, en attendant, lui manquait. Les ordonnances qu'il rendait, les condamnations qu'il prononçait, les dispositions d'ordre public qu'il croyait devoir prescrire, autant de choses frappées, par le fait, de nullité. Mayenne pourtant ne s'endormait pas. Il écrivait, du moins, lettres sur lettres, toujours louant, remerciant, encourageant, obséquieux et fade jusqu'au dégoût. Il en existe au moins six dans nos archives, écrites le même jour, 26 octobre, et datées « du camp de Pont-Dormy. » Une d'elles est adressée « à Messieurs du conseil de l'Unyon estably à Agen. » Elle les félicite du choix dont ils ont été l'objet et les invite à « s'acquitter de leurs charges pour l'avancement du party et dommaige des hérétiques. » Sur les cinq autres, quatre se répètent du premier au dernier mot et ne disent rien, mais rien! Celles-ci sont adressées aux consuls. Que prouvent ces quatre exemplaires de la même lettre, sinon le désordre que la Ligue avait créé? Une lettre pouvait ne pas arriver, on en faisait quatre et on les expédiait par messagers ou chemins différents. La cinquième serait aussi vide si le post-scriptum y manquait. Relevons pour l'histoire à ses divers degrés ces huit lignes inégales tracées d'une main rapide, en écriture menue. Elles établissent que Monluc ne tenait encore ses pouvoirs que des trois ordres d'Agenais et confirment un fait depuis longtemps acquis, la connivence de la cour de Rome avec le parti de l'Union. « J'envoye au sieur de Monluc ung pouvoir pour commander en

Agennoys. Je m'asseure qu'il en saura uzer pour la conservation et bien du pays à votre contentement, avecq lequel je vous prye avoir l'intelligence nécessaire; ne voullant oublyer à vous dire la nouvelle que présentement je viens de recevoir de la prise de la ville de la Fère en Picardie, que le sieur marquis de Magnelay[1] a faicte sur nos ennemys. C'est une place de très-grande importance. J'ai reçu lettres de Romme par où Sa Sainteté m'asseure un prompt et grand secours avec assistance, de sorte que je ne puis plus doubter de ce costé-là. » — *Je ne puis plus douter!* Notons ce trait. Il marque une date historique. La cour de Rome, longtemps hésitante, va donner des gages à la Ligue.

Le reste de l'année se passe sans trop de mal. Ce n'est pas cependant que le consulat soit devenu une sinécure. Les petites misères, les petits soucis abondent. Ce sont deux jurats ennemis à réconcilier, un promoteur de la ville à nommer, — choix difficile, — en remplacement de M. Foucault de Violaine, que son grand âge oblige à la retraite; les dettes de la communauté à régler, une entre autres de quinze cents livres, fort contestée et fort douteuse, envers la veuve de M. d'Estrades[2]; une infinité de procès à juger, tant au criminel qu'au civil, sans compter les affaires de police, si nombreuses en temps de désordre et qui eussent découragé des consuls moins dévoués au bien. Rien, dans les charges d'aujourd'hui, n'égale, en fait de complexité, les charges municipales d'alors. Elles touchaient à tout et à tous. On en jugera par deux incidents.

[1] Charles de Halwin, sieur de Piennes, marquis de Maignelais ou Maignelers, lieutenant général et gouverneur de Picardie, capitaine de cent hommes d'armes des ordonnances du roi, mari d'Anne Chabot, fille de Philippe Chabot, sieur de Brion, amiral de France. Il se tourna bientôt après du côté de Henri de Navarre, à qui il se proposait de livrer la Fère, quand il fut assassiné par un nommé Collas, que Mayenne venait de nommer au gouvernement de cette ville en son lieu et place.

[2] Noble François d'Estrades, écuyer, sieur de Bonnet et de Ségonhac, possédait à Agen, en 1635, dans la rue *des Juifs* et dans la rue *Bezat*, deux grandes maisons, dont l'une servit de logis au duc d'Épernon pendant son séjour à Agen. Il était sans doute le fils de la veuve à qui se rapporte cette note, et fut le père du maréchal Godefroy d'Estrades, négociateur de la paix de Nimègue.

Un jour, c'était, je crois, un dimanche, les consuls apprennent qu'un habitant de la ville, Pierre Barillier, maître chirurgien, s'apprête à manger de la viande. Or, on était en plein carême et « nostre saincte mère Esglise, » comme dit le procès-verbal, n'usait à cet endroit d'aucune tolérance. Non moins rigides, les consuls dépêchèrent trois de leurs sergents pour constater dûment le délit. La dénonciation était fondée. Il y avait bien un pot-au-feu dans la cuisine de Barillier, et la composition de ce mets témoignait d'une singulière friandise. Une volaille y cuisait doucettement en compagnie d'un morceau de lard frais et d'une pièce de cochon salé. Le cas était grave. On manda le chirurgien, on lui fit son procès et on le condamna. Il fit appel à la cour du sénéchal, qui confirma la sentence des consuls. Son péché coûta dix écus au chirurgien.

Une autre fois, on vint leur dire que le capitaine Laporte, qui commandait la garnison du Deffès[1], faisait débiter en bûches et en fagots le bois de Saint-Ferréol. Ils s'y transportent et trouvent six bûcherons hache en main. Défense énergique au capitaine de s'attribuer le bien d'autrui, aux ouvriers de continuer leur œuvre dévastatrice, menace d'amendes et peines plus rigoureuses! C'est toute une scène, on la devine.

Nous voici au premier janvier (1590); c'est l'époque fixée pour le renouvellement du corps consulaire. Une messe solennelle est célébrée dans la chapelle de la maison commune[2]. La jurade entière y assiste. De là on passe au parquet, selon l'usage. Les consuls sortants, la main droite étendue sur le livre juratoire[3], jurent

[1] Petite paroisse située à quelques kilomètres d'Agen et qui est désignée dans les anciens pouillés manuscrits du diocèse sous le nom de *B. Ferreolus de Deffessio*. C'est aujourd'hui Saint-Ferréol.

[2] Il y a aux archives de la ville une charte sur parchemin, par laquelle Amanieu des Farges, évêque d'Agen, autorise les consuls à faire construire dans la maison commune une chapelle et un autel : « Ut in domo communi Agenni capellam edificare et tenere ac ibi altare erigere loco idoneo et honesto et missas celebrari facere per ydoneos sacerdotes, religiosos vel alios quos ad hoc eligeritis et eas audire vos et ibi venientes libere valeatis, excommunicatis et interdictis dumtaxat exclusis..... » — Cette pièce est du 10 avril 1348.

[3] Notre collègue, M. Am. Moullié, a donné de curieux détails sur le *Livre ju-*

de se conformer au texte de la coutume en ce qui regarde la forme de l'élection. On se rend enfin dans la chambre du conseil pour procéder à cette œuvre délicate. Le choix fait, on ouvre les portes. Les jurats et un certain nombre d'habitants sont introduits; on leur signifie les noms des nouveaux consuls. Ce sont, pour cette année, Me Jean de Lescazes, licencié et avocat; Me Louis Bourgon, procureur; Julien de Cambefort, sieur de Selbes; sire Jean Dupergeat, marchand; sire Aunet de Lisse, marchand; Me Arnault Roussel, notaire royal.

Jean de Lescazes exerçait les fonctions de juge ordinaire du roi. En l'appelant aux honneurs du consulat, on lui conférait une charge incompatible avec la première. Au cas où il acceptât, le siége qu'il occupait devenait vacant et impétrable. Or, pour si dévoué qu'il fût au bien public, « il ne se pouvoit résoudre à la perte de son estat. » Aussi ne prêta-t-il serment que sous la réserve d'un appel prochain. Il manifesta, en effet, sa résistance par tous les moyens légaux, mais ses collègues ne voulurent rien entendre. Sa collaboration leur était indispensable dans les temps difficiles où l'on se trouvait. Nul n'avait qualité autant que lui pour figurer au premier rang des consuls, son expérience des affaires et sa popularité assurant d'avance aux actes du Corps de ville une autorité plus grande et plus durable. Il fallut, pour le décider, le menacer de la prison. On ne pouvait, en conscience, aller plus loin que cela, mais on ne s'en fit point scrupule. Jean de Lescazes resta consul malgré lui.

Les bruits inquiétants recommencèrent. D'Épernon et Matignon allaient, disait-on, tomber sur la ville. Monluc prescrivit de grands travaux de fortification, tranchées, terrasses, gabionnages, etc. Que d'argent cela coûterait! Encore fallait-il trouver un homme capable d'en bien diriger l'emploi. Comme il n'y en avait pas dans Agen à qui l'on pût se confier, on s'adressa à un certain Duffau, de la compagnie de M. de Villars. « C'étoit, dit la jurade, ung homme fort expérimenté pour designer les forti-

ratoire dans une Notice sur les divers exemplaires manuscrits des coutumes de la ville d'Agen. (*Recueil des travaux de la Société d'agriculture, sciences et arts d'Agen*, t. VI, p. 154.)

lications, « mais qui cotait très-haut son aptitude. Cent livres par mois, ni plus ni moins, voilà ce qu'il demandait. On l'engagea pour un trimestre, et la taille dut faire face au salaire de l'ingénieur et à l'exécution des travaux. (3 janvier.)

C'est qu'il n'y avait pas de temps à perdre, comme Monluc le fit entendre aux consuls mandés exprès dans sa maison, le mardi 16 janvier. L'armée catholique de Gascogne ayant besoin de lui, il allait partir avec ses gendarmes. De là il se rendrait à Toulouse. Si l'on y envoyait un consul ou un jurat pour acheter de la poudre, il serait heureux de les assister et au besoin *s'obligerait* lui-même. Il ajouta qu'à son retour il mettrait ses forces en pied pour maintenir le pays d'Agenais et faciliter la levée des tailles. Pas de doute qu'aux premiers jours du printemps il n'y eût des surprises, peut-être des assauts à soutenir. Il fallait être prêts contre tout événement.

Au sortir de l'hôtel du gouverneur, les consuls réunissent la jurade et prennent son avis sur ce qu'il convient de faire. On décide que M. de Cambefort ira à Toulouse acheter pour cinq cents écus de poudre. Il demeure autorisé à dépasser ce chiffre si M. de Monluc, avec qui il s'entendra, le juge nécessaire. L'entrée de toutes sortes de vivres, même de vins récoltés hors de la juridiction, aura lieu, mais à titre provisoire, moyennant tribut et dans une proportion qui sera ultérieurement fixée. Sans doute il est regrettable de ne pas exercer rigoureusement son droit[1], mais la guerre a d'impérieuses exigences, et il est bon de mettre en lieu sûr des ressources dont l'ennemi ne manquerait pas de tirer grand profit.

Monluc rentra dans les premiers jours de février. Les travaux de fortification qu'il avait prescrits avant son départ furent l'objet de ses premiers soins. On le voyait tous les jours « faisant le tour de la ville avec le capitaine Valladon et autres expéri-

[1] Dans les instructions qu'ils laissent à leurs successeurs, les consuls n'avouent qu'à regret, subrepticement, pour ainsi dire, cette demi-abdication de leurs priviléges. « Et consernant celuy de l'entrée du vin estranger, *nous avons tenu la main redde tant que nous a esté possible.* » — Au reste ils ont eu la main forcée et, une fois la porte ouverte, l'abus est entré, de sorte qu'il y a eu *foulle du privilége.*

mentés, » encourageant les ouvriers, approuvant, improuvant, donnant des ordres. Un arrêté de la jurade obligeait les bourgeois notables à fournir un certain nombre de manouvriers. Les pauvres eurent aussi leur corvée et les habitants de la juridiction furent requis à leur tour. Une partie de la dépense était prise sur le produit du droit qui frappait, depuis le commencement des troubles, les marchandises allant et venant sur la Garonne[1]. Au reste les travaux furent d'autant plus pressés que le maréchal de Matignon s'avançait avec trois canons sur la Réole et dénonçait hautement son projet de remonter le fleuve. (12 mars.)

Le corps consulaire, déjà presque insuffisant eu égard au nombre et à la gravité de ses préoccupations, se vit tout à coup réduit par le décès de M⁰ Louis Bourgon. On lui fit, aux frais de la ville, de belles funérailles. Tous les consuls y assistaient en robes et chaperons, à l'exception de M. de Cambefort qui accompagnait un convoi de poudre à Grenade-sur-Garonne. Lescazes et Dupergeat précédaient le cortége avec le fils et le frère du défunt, de Lisse et Roussel suivaient escortant sa veuve. Au moment de l'offrande, ils prirent un drap de soie brodé aux armes de la ville, et, précédés de six sergents qui portaient des torches de cire décorées des mêmes armes, ils firent une fois le tour de l'église et deux fois celui du corps, qu'ils recouvrirent du même drap en se retirant. « Les torches, dit le secrétaire, jaloux de ne rien oublier et de prévenir tout soupçon, demeurèrent entre les mains du bedeau en nostre présence. »

Du 16 mars au 26 avril, le principal souci des consuls a pour objet l'entretien des troupes casernées dans la ville ou en train d'y arriver. Il fallait des logis pour cinq cents arquebusiers mandés

[1] « Atendeu les grandes charges et nécessités que la ville a de fournir argent pour employer aux frays de la guerre, sera pris et levé sur chacune marchandise que entrera en ceste ville, appartenant aux marchands forains, tant de drapperye, mercerye que aultres, certaine somme et telle qu'il sera advisé par lesdits sieurs consuls. » (Jurade du 10 mars 1589.) Dans la jurade du 23, ils reconnaissent l'insuffisance de cet impôt, et jugent qu'il « seroit bon de prendre quelque contribution de ce que ce passera sur la rivière de Garonne, soict en montant ou descendant devant ceste ville. » — Matignon, à qui fut demandée l'autorisation de lever cet impôt, ne fit aucune difficulté pour l'accorder.

par le gouverneur, en attendant que sa compagnie, occupée en Gascogne, vînt de nouveau résider à Agen. Les hôtelleries s'ouvrirent par ordre à ces hôtes de passage, dont la dépense, réglée quotidiennement par un contrôleur, fut imposée sur les bourgeois de la ville, le fort portant pour le faible. On dut loger de même et défrayer des gendarmes que Monluc avait appelés en même temps et pour l'entretien desquels furent empruntés du blé et du vin, l'argent, ce nerf de la guerre, manquant depuis longtemps dans les caisses. Le roi de Navarre n'était guère plus en fonds, mais il faisait de l'argent en mettant aux enchères les biens des catholiques dans les villes acquises à sa cause[1]. Comment ceux-ci ne lui rendirent point la pareille, on ne se l'explique pas. Les consuls y songèrent un peu tard. Ils prirent même l'avis du gouverneur, mais, la saison de la récolte approchant, il devenait moins urgent de se venger que de cueillir en paix les fruits de la terre. Après la guerre, avec elle faut-il dire, pouvait arriver la famine. On voyait de tous côtés dans la plaine et sur les coteaux voisins, des bâtiments ruraux dévastés par l'incendie, des arbres coupés, des terres en friche. Le bétail, violemment arraché au pâturage ou au repos de la grange, était emmené au loin, et on séquestrait, pour les rançonner, les femmes et les enfants des malheureux laboureurs. Dans les deux camps, avouons-le, se commettaient les mêmes excès, et, en un sens, ce fut un bien, puisque la nécessité d'y mettre un terme fut sentie également par l'un et par l'autre.

Le petit château de Guillot[2], situé entre Artigues et Agen, sur la route de Villeneuve, reçut, dans la matinée du 31 juin, quatre délégués du conseil : MM. Laroche, Lescazes, Pélissier et Cor-

[1] Dans la jurade du 26 avril 1590, les consuls « ont remonstré que les villes tenenes par les ennemys ont receu commission du roy de Navarre par laquelle leur mande de faire mectre aux enchères tous les biens des cathollicques et demandé s'il seroit bon de faire de mesmes et poursuyvre que les biens des hérectiques, pollitticques et leurs faulteurs, seroient aussy affairmés et régis par séquestres. » — On ne décide rien ; il sera écrit à cet égard à M. de Monluc, gouverneur de la ville et pays d'Agenais.

[2] Ce château, qui appartenait en 1548 à Jean de Secondat, seigneur de Roques, est aujourd'hui la propriété de M^{lle} de Secondat-Roquefort, baronne de Lonjon.

tête. Le baron de Lusignan [1], un des chefs du parti huguenot dans l'Agenais, les y attendait. A la suite d'une conférence sur les misères du temps et les remèdes à leur opposer, on arrêta les bases d'un accord dont la loyale exécution eût singulièrement atténué le mal. M. de Cortète en fit lecture au conseil le dimanche, premier du mois de juillet. Il n'y eut qu'une voix pour l'adoption et c'était justice, car un grand esprit de sagesse avait présidé à la rédaction de ce document, où les intérêts de tous les habitants des villes et juridictions d'Agen, de Castelculier et de Puymirol, catholiques ou huguenots, ecclésiastiques ou séculiers, étaient l'objet d'une égale prévoyance. Il était défendu d'attenter à la liberté du laboureur, de sa femme, de ses filles, de ses fils ou serviteurs âgés de moins de quinze ans « et ne faisant point profession d'armes. » Ils pourraient désormais aller, venir, acheter et vendre librement, commercer, en un mot, sans obstacles ni entraves, par les marchés et les foires. Les maisons, les granges, les arbres, les récoltes de toute espèce devaient être soigneusement respectés. Il n'était pas jusques aux droits mutuels des propriétaires et des fermiers qui ne trouvassent dans ce code provisoire d'intelligentes et sérieuses garanties. Sanctionné par la signature de Monluc, de Lusignan, des consuls de Puymirol et des députés d'Agen, ce traité fut, le 21 juillet, lu et publié à son de trompe dans les rues et carrefours de la ville. Tous l'approuvèrent, sauf les chapitres de Saint-Étienne et de Saint-Caprais, dont l'amour-propre se piqua mal à propos et qui crurent devoir protester le jour même, par acte public.

Sur quel grief ces deux vénérables corps fondaient leur protestation, on serait embarrassé de le dire. Je vais pourtant l'essayer d'après eux. — L'état ecclésiastique figure, ils le reconnaissent, dans l'article premier de cette *prétendue* composition, mais tout se borne, en ce qui le concerne, à cette mention rapide, ce qui prouve, disent-ils, que les consuls n'ont, d'intention et de fait,

[1] Henri de Lusignan, fils de Jean de Lusignan, qualifié « capitaine de cinquante hommes d'armes des ordonnances, » par les lettres, datées du dernier de septembre 1590, qui le confirment dans le gouvernement des ville et château de Puymirol.

composé que pour eux et pour le tiers état. Cela étant, « les ecclésiastiques demeurent privés de la jouyssance de leurs revenus et par conséquent de pouvoir vivre, continuer le service divin et administrer le peuple de Dieu. Ils ne pourront pas davantage porter les charges ordinaires et extraordinaires de la ville, comme ils ont fait jusques à présent, toutes choses d'où le peuple pourra prendre occasion d'offention et escandalle. »

Les consuls s'émurent de cette protestation, tant à cause de la qualité de ses auteurs et de leur honorabilité personnelle que des graves menaces qu'elle contenait. Eux qui, à chaque instant et dans les actes solennels de leur vie politique, faisaient appel à la religion et à ses ministres, qui portaient le poéle aux processions générales, qui prêtaient leur concours au dogme en punissant avec rigueur la transgression de la loi religieuse[1], s'entendre accuser d'insouciance à l'égard des biens du clergé et voir, sous leur administration, se fermer ou se taire les églises, cela ne pouvait se concevoir. C'était une obligation pour eux de défendre, aux yeux de tous, leur impartialité, leur bonne foi, leur dévouement mis en cause. Ils convoquèrent donc la jurade, et le

[1] « Les dicts consuls sont en poucession de porter le pouelle lorsque le corps précieulx de Nostre Seigneur et Saincte Eucharistie est pourtée, soict il dans ladicte esglize ou en la ville, et en considération de ce, ont ilz en la maison de ville ledict pouelle de vellours carmoisix avec leurs armoiries qu'ilz ont accoustumé fournir toutefois et quantes qu'il est commandé par nostre Saincte Mère Esglize ou par monseigneur l'évesque dudict Agen ou par nostre sainct père le Pappe.

« Les dicts consuls ont accoustumé par pocession immémorialle faire appourter à ung de leurs mandes et sargens ordinaires de ladicte maison de ville une banière en toutes processions, tant générralles que particullières, à Sainct-Estienne, laquelle bannière ils tiennent en ladicte maison de ville. » (*Testemens et memoyres*, EE.)

On a vu tout à l'heure les consuls punir la transgression de l'abstinence prescrite en temps de carême. Ils punissent aussi les blasphémateurs, témoin cette proclamation, faite par les rues et carrefours au son du tambourin : --- « Il est faict inhibition et deffance à toutes personnes de ne renyer ny blasphémer le nom de Dieu, de la benoyte Vierge Marye, sa mère, sainctz ny sainctes de paradis, à peyne d'estre punys selon la rigueur des ordonnances et, de la peyne pécunyère en sera baihé un tiers aulx dénonçans. » (*Livre des cryées et ordonnances*, BB, 12.

26 juillet fut arrêté le projet d'une « responfe à la sommation des sieurs de l'Église, » réponfe qui resterait, ainsi que la sommation, insérée au registre des jurades « pour monstrer à l'avenir que les susdits consuls ont en tout et partout faict leur debvoir. »

On aimerait à citer tout entière, si sa longueur n'était pas en désaccord avec celle de la présente notice, cette pièce sortie comme d'un jet du cœur de nos magistrats et dont le ton, constamment calme et digne, atteint parfois l'éloquence : « Le traicté qui a été faict ces jours passés, y est-il dit en commençant, n'a esté faict que pour le bien publiq et la tranquillité du pays, estant désja les chozes vencues à telle confusion que les terres s'en alloient en friches, n'ozant les laboreurs habiter en leurs maisons, contrainctz se retirer les uns dans les villes, les autres soy cacher parmy les champs comme les bestes pour sauver leur vye et pour n'estre renfonnez et misérablement tourmentés comme ils ont esté puis longtemps, et que cessant le laborage, il n'y aura moyen de vivre dans les villes. » C'est pour obvier à ces maux que tous les ordres se sont réunis en assemblées générales. MM. de l'ordre ecclésiastique, qui y assistaient, en ont agréé les délibérations et s'ils *ont faict le froid* pour nommer des députés quand MM. du corps de ville et MM. de la justice procédaient à l'élection des leurs, ils n'en sauraient donner aucune raison sérieuse. Leur abstention pourtant ne leur a point nui puisqu'on a proposé, non pas dans un seul article, mais dans deux, le premier et le septième, qu'ils jouiraient de leurs revenus. Vainement les a-t-on exhortés depuis à se faire représenter, pour rendre, s'il se pouvait, ceux du contraire parti plus coulants à leur endroit; vainement a-t-on attendu, espérant toujours, trois longues semaines. Ils ont persisté dans leur bouderie et ce n'est pas sans peine qu'on a fait passer les clauses insérées en leur faveur. Tout embarras, s'il y en a, viendra donc uniquement de leur fait et non des sieurs députés, qui n'ont été mus en cette affaire que d'une bonne et sincère affection. Dire qu'on a fait semblant de les comprendre au traité et qu'en réalité on n'en a eu aucun soin, « ce sont paroles malsonnantes eu esgard tant de la part d'où elles viennent qu'aux personnes à qui elles s'adressent. Ceulx qui ont traicté sont per-

sonnages d'honneur qui ayment la saincte Esglize catholique, apostollique et romayne, veulent vivre et mourir en ycelle, resvérant et honnorant l'ordre ecclésiastique, et, pour l'honneur qu'ils luy portent, ne respondront pas si aigrement que telles parolles méritent et se contempteront de dire qu'il n'y a rien en leur âme qui les accuze. » Ici les consuls, changeant de rôle, accusent leurs contradicteurs d'avoir secrètement et jusqu'à l'année précédente, traité avec les ennemis qui, au reste, n'en font point mystère. On sait même le taux de la composition qui est de trois cents écus : — « Messieurs de l'Esglize se sont donc eux-mêmes séparés du général, faisant le contraire de ce qu'ils monstroient. Pour ce qui est des charges publiques, ils ne s'en sont guère ressentis, ayant devers eux, des deniers des décimes destinés à cette guerre, plus de vingt mille écuz, et au contraire la foulle de la dépense est thumbée sur le paouvre peuble qui y a perdu presque tous ses fruictz, » ce qu'il en a pu recueillir étant loin d'équivaloir à ce qu'il a versé pour les tailles et autres charges extraordinaires. Il supporte néanmoins le faix en patience, parce qu'il est avant tout dévoué à sa religion et à son pays. Que MM. les chanoines, qui lui doivent l'exemple, s'inspirent de lui et ils ne songeront plus à manquer à leur plus sacré devoir, l'administration des sacrements et la célébration du culte divin. — « Si les Pères anciens eussent avec si peu d'occasion quitté leurs charges pour ne jouyr de quelque eschantillon de leur reveneu, la relligion catholique ne feust venene jusqu'à nous; elle seroit longtemps y a esteinte. Il ne fault pas abandonner une sy belle forteresse que la maison de Dieu pour crainte de famine; ce seroit se rendre à trop foible baterye. » Les ordres mendiants et tant de dévotes compagnies qui vivent sous le vœu de pauvreté, ont toujours et partout, jusque dans cette ville où ils possèdent quatre établissements, ramé, sans crainte de famine ni d'orage, « dans la nasselle de Saint-Pierre... Et partant lesdicts sieurs consuls prient lesdicts sieurs de l'Esglize de revenir à eux et veullent bien qu'un chacun sache qu'ils n'ont pas en apparence, mais de tout leur cueur et âme, affectionné et embrassé la cause de l'ordre ecclésiastique. » (25 juillet.)

Les chapitres se rendirent sans doute à ce franc et respectueux

langage, puisque nos jurades ne disent plus mot de ce différend. Quant au traité qui en avait été le prétexte, son exécution rencontra plus d'un obstacle. Quinze jours s'étaient à peine écoulés depuis sa publication, que les consuls recevaient des plaintes graves contre un capitaine Dupré qui gardait Castelculier pour les huguenots. Ce partisan mettait la main sur tout, prenant à l'un son blé, à l'autre son vin, à chacun quelque chose. Le chanoine Cunolyo [1] ne réclamait pas moins qu'une charretée de blé volée en bloc dans sa métairie. Nouvel embarras pour les consuls, qui durent, sans perdre un instant, vu l'urgence et la gravité du cas, faire rendre gorge au capitaine. (8 août.)

Cependant la nouvelle d'une surprise imminente circulait de nouveau à petit bruit. De mystérieux avis arrivaient à la chambre du conseil, et M^{me} de Monluc [2], en l'absence de son mari qui était allé rejoindre l'armée de Gascogne, fut avertie par une lettre du coup de main qui se préparait. Le gouverneur, avant de prendre congé, avait recommandé aux consuls une active surveillance, son départ devant être, pensait-il, le signal d'un *remuement* qu'il fallait à tout prix éviter. En conséquence, on réunit les trois ordres en assemblée générale et l'on décrète de nouvelles mesures pour détourner le péril, s'il est possible. La porte Neuve, celles du pont de Garonne, de Saint-Antoine et de Saint-Georges seront gardées chacune par trois soldats. Des patrouilles bien fournies battront les rues jour et nuit. Les marchés se tiendront hors de la ville, et l'on n'ouvrira les portes qu'aux personnes dont le titre d'habitant sera dûment constaté, nulle exception n'étant faite à cet égard pour les femmes. (4 septembre.)

Il fut immédiatement donné suite à cette délibération, et pour que la responsabilité des mesures prises fût partagée, on en informa par messages exprès Monluc et le marquis de Villars. On pria aussi l'évêque de rentrer au plus tôt de son château de Mon-

[1] Ce chanoine avait pour prénom Bernard, comme le Cunolyo, originaire de Piobis, en Piémont, qui avait suivi, en 1521, Antoine de la Rovère, nommé évêque d'Agen, et qui, en 1590, était probablement mort. Ce devait être un de ses neveux.

[2] Marguerite Balaguier, dame de Monsalez. (Voir la note 3, p. 16.)

bran, sa présence étant nécessaire pour réconforter les Agenais. MM. les officiers de justice, sur la proposition du président d'Orty, réduisirent leurs audiences à trois au lieu de cinq par semaine, pour que les loisirs du magistrat pussent profiter au citoyen.

C'est qu'en effet l'heure était proche où l'on n'aurait pas trop de tous les dévouements Les ennemis avançaient, descendant la Garonne le long des deux rives. Matignon était à Condom, à une demi-journée environ d'Agen. Saint-Chamarand occupait avec ses troupes Puymirol et Castelcullier. A Foulayronnes, petite paroisse rurale du voisinage, un comparse d'ordre inférieur, le capitaine Sainctraquier, cherchait à mettre le grappin sur un logis d'aspect massif qu'on appelait le fort de Champdoiseau [1], et dont il n'eût pas manqué de faire un foyer de déprédations au profit du roi de Navarre. (2 octobre.) Enfin le bac de Lécussan [2] était aux mains de l'ennemi, et tout faisait craindre que le fort de la Cassaigne, dont le gouverneur Sustrac venait de mourir, n'y passât de même, si l'on n'avisait. (6 octobre.)

[1] Cette maison, qui appartient aujourd'hui à M. Barrau, était, à cette époque, la propriété indivise des enfants mineurs de feu Jehan Villemont. Signification fut donnée, le 2 novembre, au tuteur de ces enfants, M. Pierre Salomon, conseiller au siége présidial, d'une ordonnance des consuls, qui l'obligeait « à faire garder ladicte maison de Champdoiseau à ses despens, par personnes ou soldatz catholicques, ou la percer et ouvrir et mectre en tel estat que les ennemys hérectiques ne sy puyssent loger et tenir fort contre la présente ville, et ce, à peyne de tous les despens, dommages et intéretz que ladicte ville et habitans d'icelle, paysans dudict Foullayronnes et aultres, au cas que ledict Sainctraquier ou aultres hérectiques tenant le party contraire ce y logent. » Dix jours après, les paysans de Foulayronnes s'emparaient de cette maison, se disant autorisés à le faire par les consuls d'Agen, et Salomon protestait légalement, entre les mains de ceux-ci, contre les susdits paysans, qui avaient gravement endommagé la propriété de ses pupilles. (*Livre des émoluments*, f° 68.)

[2] Ce bac, qui existe de temps immémorial, est établi sur la Garonne entre le village de Boë et la maison forte de Lécussan, à 6 kilomètres d'Agen, en amont. Tout à côté se dresse un donjon en briques, reste du château de *la Cassaigne*. Est-ce là que commandait Sustrac? Il y a un second château de la Cassaigne, sur la route de Layrac, un peu au delà de la Capellette, et un troisième sur la route de Cahors, vis-à-vis Bonnel. Tous les trois figurent souvent dans les actes de nos archives, et l'on comprend que leur homonymie les ait fait souvent confondre.

Voilà le dehors. Au dedans même danger et pire peut-être! Cinquante personnes au moins, dit la jurade, étaient d'intelligence avec l'ennemi. Les avis arrivaient plus inquiétants, plus précis que jamais. Hier l'évêque en avait reçu, aujourd'hui M. de Lescazes. Les canons n'ayant pas de roues[1] et l'argent manquant pour en acheter, il serait plus facile aux traîtres de s'emparer de quelques forts. Le gouverneur, par surcroît, était absent. Il défendait, contre Matignon, le petit bourg de Domme en Périgord, comme le prouvent ces trois lettres adressées aux consuls d'Agen.

« Messieurs, ie n'ay voulu laisser retourner ce messager sans vous fère entendre comme nous pensâmes hier livrer une petit batalle, car nous vismes les ennemys de si pres devant Dome qu'il ne tint qu'à eux qu'elle ne feust mis en effet. Nous avons avitallé le château en attendant que nous ramassions des troupes suffisantes pour remetre le siége devant la ville, d'où je ne bougeray que ne l'ayons emporté, à quoy tout le monde de ces quartiers est fort résolu ; ie vous ramèneray les canons et munitions que i'ay tiré de vostre ville. Nous tenons pour asseuré que le roy de Navarre a esté deffait ainssi que ie le vous ay mandé si devant. Si rien se passe

[1] En ces temps de désordre, où la guerre était partout, les consuls recevaient très-fréquemment l'ordre de livrer tantôt des canons, tantôt des affûts, tantôt de simples roues. Comme on n'avait jamais le temps d'attendre, on démontait les canons de la ville, et le défaut d'argent faisait que ces engins restaient à l'état d'objets inutilisables. La ville était autrement riche en artillerie deux siècles avant. Ainsi, en un seul jour, le 13 septembre 1346, les consuls firent distribuer à des habitants notables quatre-vingts canons. Ces canons étaient-ils des canons véritables, ajustés sur des affûts? Cela n'est guère probable. On est porté à n'y voir que de modestes couleuvrines, semblables à celles que l'on conserve encore dans notre maison de ville, et qui figurent dans les deux ouvrages spéciaux qu'a publiés M. Lorédan Larchey. La Société d'agriculture, sciences et arts d'Agen se propose de livrer à l'impression un registre de jurade qui contient sur l'histoire de la ville d'Agen, durant une période presque décennale (29 mars 1345 — 22 juin 1354), toutes sortes de renseignements. On y trouvera notamment de curieux détails sur l'artillerie et l'art des constructions au XIVe siècle. C'est à notre collègue, M. A. Bosvieux, archiviste du département de Lot-et-Garonne, que les études historiques devront cette nouvelle et précieuse source d'informations.

de delà, ie vous prie m'en advertir et ferez estat que ie seray tousiours

« Vostre très-affectionné à vous servir,

« Monluc.

« De Salviat, ce 22 septembre 1590. »

« Messieurs, Lafont s'en va Agen qui vous raportera l'estat auquel il m'a laissé en ce lieu ayant lougé le canon dans le château et maison forte avec deulx cens arquebuziers pour la garde. Nous espérons dans douze ou quinze jours nous rassembler pour retourner assiéger Dome et la prendre. L'importance de ceste place pour le bien général de la Guyenne nous faict tant affectionner ce siége et parce que beaucoup de soldatz et autres qui estoient en ceste armée s'en revont Agen, n'estant congédiés que pour le susdit tems, comme aussi les canoniers, forgeurs et charpentiers que monsieur de Valadon en admène et qui pourroient faire difficulté de s'en revenir, je vous pryc les y constraindre par l'auctorité que vous avez en vostre ville. Se sont personnes qui me sont très-nécessaires et pourront venir avec ledict Valadon. De mesmes faictes-en des soldatz qui s'en sont retournés. Ledict Lafont vous fera plus particulièrement entendre ce que je luy ay commandé vous dire. Cependant je vous assureray toujours que je suis, Messieurs,

« Vostre très-affectionné amy à vous fère service,

« Monluc.

« Du camp à Salviat, ce 26 septembre 1590. »

« Messieurs, j'ai esté tres aize à la réception de votre lettre d'entendre l'estat des affaires de vostre ville. Continués tousjours du bien en mieux. Le soing et dilligence que chacun de vous y apporte, en donne, non-seullement à moy, mais à tous ceulx qui vous affectionnent de tres certaines preuves. Bien vous diray ye que je suis très-marry que les affaires que j'ay encore à démesler par dessa m'empeschent à vous ascister de tout ce que vous pouvez désirer de moy et porte je prou impatiamment de ne m'estre peu réacheminer vers Dome pour l'effect de nostre dessein si

promptement que j'espérois. Les difficultés que j'ay de dessa à y assambler des trouppes (pour y estre trestous occupés ailheurs) en sont cause, mais je fais estat de m'y en retourner dans peu de jours pour faire toute la dilligence que je pourray à l'exécution d'une sy bonne œuvre, et affin de pouvoir plustost vous ramener vos canons, desquels je vous prye n'estre en peyne et vous asseure que je les conserveray au péril de ma vye. Cependant je vous prye me mander de vos nouvelles le plus souvant que vous pourrés, et mesmes sy vous saviés que le mareschal de Matignon ou quelqu'autre s'approchast de dessa pour nous interrompre, en faictes asseuré estat qu'en tout ce que je vous pourray servir, vous me trouverez tousjours très-dispozé et pour le général de vostre ville et pour ung chacun de vous en particullier, priant Dieu qu'il vous donne, Messieurs, en bonne santé hureuze et longue vye.

« Vostre affectionné amy à vous servir,

« MONLUC.

« De Privezac, ce 10 octobre 1590. »

Donc le gouverneur était absent et le danger plus pressant que jamais. Que faire en telle situation? Les forts paraissant devoir être le théâtre initial de la trahison, on décida qu'on les démolirait du côté de la ville. Si les ennemis s'en emparaient, ils ne pourraient s'y établir et on les en débusquerait avec moins d'efforts. Pour n'être plus tributaires de Toulouse qui ne donnait pas sa marchandise pour rien, on fit construire à la Font-Nouvelle, près du moulin de Saint-Caprais « un moulin d'eau baptant à huict pillons » et capable de moudre en un jour au moins un quintal de poudre[1]. Un corps de garde fut dressé sur la Grand-

[1] Agen possédait un assez grand nombre de poudriers, et l'on s'explique d'abord assez mal pourquoi nos consuls allaient chercher à Toulouse ce qu'ils auraient trouvé sur les lieux. La poudre que Pélissier en avait rapportée l'année précédente leur coûtait vingt écus le quintal, et ils la payaient à Agen vingt-cinq écus. Ainsi, le dernier jour de novembre 1589, six maîtres poudriers de la ville, Jehan Delpech, Jehan Lacoste, Guilhaume Pons, Jehan Darmanhac, Pierre Grabicq et Raymond Aguyot, s'engagèrent, par-devant notaires, à « fournir et frayer

Place, où vingt hommes, se relevant par moitié, veilleraient armés toute la nuit. Des commissaires, partis à la même heure de leur domicile, et délégués chacun pour un quartier, visiteraient exactement les maisons, toutes les portes de ville étant closes. Les consuls espéraient « attraper par ce moyen aucuns des intelligens à telles malheureuses conspirations. »

Si l'on ne put les attraper, au moins fit-on deux fois avorter leurs projets. D'abord ce fut le 29 octobre. Matignon, arrivé de Condom pendant la nuit, s'apprêtait à occuper les forts quand il apprit qu'on les avait éventrés. Il se hâta de décamper et dirigea ses troupes sur Bordeaux, furieux de voir si vite déjouées *son estusse et sa finesse*. Huit jours après, nouvelle surprise, encore à la faveur de la nuit. Des ennemis, les uns venus du Quercy, après une halte à Tournon [1], débouchèrent par Castelcullier; les autres, sortant de Gascogne, arrivèrent par Layrac. Saint-Chamarand dirigeait l'expédition. Il y avait bien un millier d'hommes, presque tous gens de pied, portant des échelles et conduisant des charrettes chargées de pétards, saucisses et autres engins de guerre. Tout cela marchait dans le meilleur ordre et dans le plus grand silence, silence, au reste, admirablement gardé par les traîtres du dedans. Certes, c'en était fait de la ville, si le hasard, un grand dénoueur de drames, n'y eût pourvu au moment propice. Déjà

d'ordinaire, chacun, chasque sepmaine, l'une pourtant l'aultre, le nombre et quantité de vingt livres de pouldre bonne et suffisante, rendeue dans la maison de ville, moyennant le pris et somme de quinze soulz par livre. » Il y avait donc entre le prix de la poudre, à Agen et à Toulouse, une différence de trois sous par livre, mais il fallait la faire porter, ce qui n'était alors ni facile ni sûr. Au mois de mars de l'année suivante (1590), on obligea les poudriers à faire transporter leurs produits au magasin de la ville, à mesure qu'ils les fabriquaient. Il leur en était donné un prix raisonnable et la ville revendait ensuite aux particuliers telles quantités qu'on croyait pouvoir leur confier sans péril. Il est probable que nos poudriers manquaient de moyens suffisants de trituration, puisqu'on se décida à faire construire un moulin spécial aux frais de la ville. Vingt livres de poudre par semaine, c'était peu en effet, et cela indique une fabrication bien mal outillée.

[1] Chef-lieu de canton de l'arrondissement de Villeneuve, à 42 kilomètres d'Agen, sur les limites du département de Lot-et-Garonne et du département du Lot, dans une très-forte position.

commençait l'escalade quand le marquis de Villars parut comme le *deus ex machina*. Il ne savait rien de l'aventure et arrivait guidé par sa bonne chance. Les conjurés se débandèrent et le lendemain, sur le soir, on apprit qu'après s'être ralliés ils avaient repris leur route.

On apprit aussi que la partie n'était que remise, et qu'au prochain assaut on donnerait de la tour de Marmande[1] jusqu'à la porte Neuve. L'endroit était bien choisi, car, de ce côté de la ville, les fossés, presque à fleur du sol, permettaient d'aborder la muraille de plain-pied, sur un trajet de près de 400 mètres. On verra bientôt que l'ennemi, jugeant sa mèche éventée, prit, pour accomplir son dessein, un autre point que celui-là.

Villars prescrivit de nouvelles précautions. Défense absolue d'ouvrir les portes *à jour falhi*. Pour peu qu'il y eût d'intelligence entre le dedans et le dehors, on profiterait, pour entrer, du moment où la porte s'ouvrirait sur l'ordre verbal d'un consul. Monluc, à qui on avait écrit, goûta cette précaution et voulut qu'on y en ajoutât d'autres. S'il arrivait des messages importants, après la tombée du jour, on les prendrait dans un panier attaché au bout d'une corde pendante. La cloche de la Grande Horloge[2], hissée sur un beffroi neuf, sonnerait le tocsin, en cas d'alarme.

Cependant le gouverneur, de retour du Périgord, s'arrêta à la Roque-Timbault[3]. De là il écrivit une lettre aux habitants de Bajamont, leur annonçant qu'il allait mettre garnison chez eux et qu'en cas de résistance de leur part, *il les forceroit aveq le canon*. En attendant, il retiendrait prisonniers les plus notables person-

[1] C'est la tour dite *du Bourreau*, parce qu'elle sert de résidence à l'exécuteur des hautes œuvres.

[2] La tour de la *Grande Horloge*, démolie de 1830 à 1832, était située dans l'axe de la rue à laquelle elle a donné son nom et s'appuyait d'un côté sur l'ancienne maison Andrieu, de l'autre sur celle de M. Du Trilhe. Une large ouverture cintrée permettait, même aux charrettes, de circuler d'un bout de la rue à l'autre. Cette tour, qui était carrée, portait à son extrémité supérieure une grosse cloche, à laquelle on arrivait par un escalier, extérieur jusqu'au premier étage. Elle sonnait le couvre-feu et le tocsin d'alarme.

[3] Chef-lieu de canton de l'arrondissement d'Agen, à 17 kilomètres de cette ville. (*Rapes Theobaldi.*)

nages dudit lieu, ce qu'il fit, comme il le disait. En même temps il donnait l'ordre aux consuls d'Agen *de lui envoyer au plus tôt l'exécuteur de la haute justice.*

De quoi ces malheureux étaient-ils coupables aux yeux du gouverneur? Ils avaient juré l'Union en ses mains comme les Agenais, fait la guerre avec eux contre les hérétiques, prouvé en toute occasion leur dévouement à la cause commune. Ils payaient exactement la taille et faisaient la corvée avec un zèle louable, creusant les fossés, dressant les terrasses, payant, en un mot, de leurs personnes au bénéfice de la ville, aussi bien qu'aucun de ses habitants. C'est ce que les consuls rappelèrent aux jurats dans la séance du 22 décembre et ce que, le lendemain, se permirent d'exposer au gouverneur le consul Dupergeat, les jurats Corne, Pourcharesse et de Landas. Monluc ne voulut rien céder. Tout résolu qu'il fût à ne point les desservir, il répondit aux députés qu'il entrerait à Bajamont avec ses troupes et enseignes déployées. Si les habitants y mettaient quelque obstacle et qu'une lutte s'ensuivît, il ferait pendre autant de ses prisonniers qu'il y aurait de blessés parmi ses gens.

Ce langage froidement violent et qui était chez Charles de Monluc comme un signe de race, comme une tradition de famille tout au moins, affligea sincèrement les consuls. Ils songèrent d'abord à opposer à la brutalité de l'homme de guerre l'autorité morale de l'évêque, et Nicolas de Villars, qui, d'ailleurs, était un peu soldat, s'offrit à intervenir. Mais on jugea qu'une lettre dont les termes seraient mûrement pesés aurait le double avantage d'affronter impunément la mauvaise humeur de Monluc et de dire mieux que quiconque ce qu'il fallait dire. Cette lettre fut à l'instant rédigée, signée et confiée à Pélisser, consul, qui se chargea de la faire parvenir. Elle était ferme sans hauteur, franche sans rudesse, et le respect s'y tempérait d'affection : « Nous nous sommes tousiours tant promis de vostre vertu, rare jugement et affection particulière à ceste ville que vous ballencerez, comme vous saurez trop mieux faire, les considérations qui nous ont peu mouvoir justement de vous faire cette humble supplication et de la voulloir prendre en bonne part, ainsy qu'il vous a esté représanté plus

amplement par nos depputez, comme de ceux qui n'ont rien tant désiré que de se veoir régir et gouverner par vous qui, comme vous vous en estes très-dignement acquitté jusques à présent, vous continuerés, s'il vous plaist, plutost que de tourner vos forces contre nos amis et affectionnés serviteurs vostres. Cella pourroit donner subject à nos ennemys de mal parler et estre de mauvais exemple, oultre que vostre honneur particulière y demeurera intéressée de laquelle nous sommes aussi jalous que de la nostre propre..... »

Les consuls reçurent, le lendemain, cette réponse hautaine :

« Messieurs, je n'eusse pencé que vous eussiez estés plus jalous de mon honneur que vous ne m'avez monstrés aux persuasions que vous aultres m'avez faict de ne me faire point obeyr et recongnoistre à ceux de Bajaumont, mais enfin Dieu m'a aydé qui congnoist mon integrité; et comme je vays franchement en toutes mes actions, lesquelles sont playnes de raison et fort eslongnées des meschantes oppinions qu'on pourroit avoir conceu mal à propos, je fineray ce discours jusques à ce que je vous verray et vous diray que, pour le regard de ce que vous me mandés, qu'avez affaire de mon acistance, je ne suis pas si eslongné que, se rien arrive dans vostre ville, que je my puisse bien tost rendre; et pour le canon et munitions, c'est choze que je adviseray à employer selon les occasions et le debvoir de ma charge. Le présant pourteur vous en dira davantage, et moi je demeureray tousiours

« Votre très-affectionné à vous faire service,

« MONLUC.

« A Larocque-Thimbault, ce sabmedy au soir. »

Nous aurions pour achever cette esquisse à raconter l'établissement des Jésuites à Agen et la fondation d'un collége de leur ordre sous l'inspiration de Nicolas de Villars et la haute protection de la reine de Navarre, mais cela demanderait plus de place que n'en comporte le cadre de ce travail [1]. Ce que nous nous propo-

[1] Il faudrait parler aussi de l'établissement des pénitents bleus. Voici ce qu'en disent les consuls à leurs successeurs entrant en fonctions : — « Durant nostre année et au moys de septembre, à la prière de monseigneur d'Agen, feusmes requis

sions d'écrire, c'était un épisode complet de l'histoire de nos pères. Il y manque le dénoûment : hâtons-nous d'y arriver.

Le vendredi 4 janvier 1591, entre trois et quatre heures de l'après-midi, les six consuls nouvellement élus, Jean Camus, avocat; Arnaud Albinhac, marchand; Crespin Trinque, marchand; Jean Mathieu, avocat; Pierre Mathieu, marchand, et Jean Cayron, avocat, étaient réunis dans la chambre du conseil. Des messages secrets, venus de divers lieux, leur apprirent que, la nuit prochaine, des traîtres devaient livrer la ville « aux héretiques, polliticques et faulteurs d'iceulx. » Il fut immédiatement prescrit aux habitants, à son de tambourin, de fermer les boutiques et de prendre les armes, sous peine de dix écus d'amende; puis on manda Pierre Corne[1], sergent-major de la ville. On lui fit part des avertissements qu'on avait reçus, et on le pria « de tenir bien le cueur et d'avoir l'œil ouvert la nuyt prochaine aux gardes de la ville[2], » ce qu'il promit de faire.

consentir à l'institution de la confrairie et compagnie de Sainct-Jérosme, aultrement nommez les *penitenciers blus*, et à ses fins accorder l'esglize de la Magdelaine et bastiment y adjacent, que aultrefoys avoict servy pour le coullege, ce que nous luy acordames, et feut érigée ladicte compagnie le jour de Sainct-Jérosme, dernier jour du moys de septembre, l'esglize réparée et bényte par mondict seigneur d'Agen, là où y a grand dévotion que baulmente de jour en jour... » (*Testemens et memoyres des consuls*, EE.)

[1] Henri de Navarre, étant au camp de Gonesse le 17 septembre 1590, écrivit à Saint-Chamarand, par l'intermédiaire d'un certain Corne ou Corné, une lettre où il l'encourageait à continuer ses bons offices. Ce Corne ne serait-il pas notre sergent-major préparant sa trahison?

[2] Ces gardes se faisaient assez mal. Nous trouvons à ce sujet de piquantes révélations dans les *Testemens et memoyres des consuls* de 1591. — « Et avons treuvé ung grand abuz, en ce que les caporalz sont communément de si basse condition parce que occasion d'eulx les grands ne veullent obeyr et donnent peine aux consulz toutes les nuytz d'aller traquasser par la ville de porte en porte jusques à mynuit, et ne y a exécution ny emprisonnemans qu'en puyssent venir à bout. De là vient que le petit artisan mesprise de y aller en personne, aymant mieulx louer quelque paouvre misérable pour deux ou troys soulz ou ce laisser exécuter, et voyla comme communément la ville est gardée. Que si les caporalz estoient de plus haulte estoffe, comme soloient estre le temps passé, ausquels on donnast toute puyssance d'exécuter avec toute l'escouade le matin, les défaillans, chacun pour demy-teston, et que celle feust despendeu entre eulx ou mesnagé pour avoir du

La soirée se passa tranquillement. La nuit commença de même. A quatre heures du matin, nouvel avertissement : — l'ennemi est en campagne, il approche, il sera bientôt aux portes. — Corne est rappelé, on s'enquiert des mesures qu'il a prises. Il assure avoir visité les corps de garde, qu'il n'y a rien de nouveau, que tout va bien. Les consuls cependant ne sont pas rassurés. Ils se distribuent les quartiers de la ville et vont constater eux-mêmes que les corps de garde ont suffisamment de défenseurs et que les sentinelles sont bien à leurs postes.

Tout à coup une cloche se met à sonner l'alarme : c'est celle du fort de la porte du Pin. Trenque y vole, suivi d'un grand nombre d'habitants en armes, et interpellant Mérigon : « Que se passe-t-il? Pourquoi sonnez-vous? — Il y a, répond le commandant, à la porte de la ville, un inconnu qui insiste pour entrer. Il se dit porteur de nouvelles importantes. Faut-il l'introduire? — Faites, dit le consul. » L'étranger est introduit. Il a autour du corps une écharpe blanche, un mouchoir blanc au chapeau. — « J'appartiens à la compagnie des huguenots, fait-il, mais je ne suis pas de leur religion. Mon désir est de sauver la ville en l'empêchant de tomber entre leurs mains. Je les ai quittés pour vous avertir. Ils sont près des murailles et, comme ils ont des intelligences dans la place, il est à craindre qu'ils n'entrent. Leur nombre est à peu près de douze à quinze cents. Garez-vous! » Trenque fait battre l'alarme, on prend les armes, chacun court à son quartier.

Corne est mandé pour la troisième fois. On l'exhorte avec instance « à tenir le cueur aux gardes. » Comme toujours, il répond : « Ce n'est rien ! »

Il est environ cinq heures et demie. L'ennemi est arrivé. Le voilà devant le pont de Garonne. La porte du Rebellin[1] oppose un premier obstacle. On y met deux pétards, ils éclatent, elle

boys de plus, dans peu de jours la garde seroit reiglée et lesdicts consulz hors de si grand'peine. » (Fol. 98-99.)

[1] Une vue cavalière de la ville d'Agen, dessinée en 1640, nous permettra d'élucider ce qui pourrait paraître obscur dans cette partie de notre récit. Le pont de Garonne (aujourd'hui le *Pont-Long*), formé de quatre arches, se termine à sa partie supérieure par une forte tour crénelée, percée de meurtrières et d'une porte voûtée; et à sa partie inférieure, sur le *Gravier*, par une petite tour carrée,

cède, et cela sans qu'un cri d'alarme ait été jeté par les gardes du pont, sans qu'une arquebuse ait tiré, sans qu'un mousquet ait fait feu. — « Ce n'est rien ! ce n'est rien ! » s'obstine à crier le commandant, qui sans doute a reçu de Corne le mot d'ordre. La porte de Garonne, qui eût pu encore les arrêter, s'ouvre comme d'elle-même et les ennemis se répandent dans la ville, munis de cuirasses, d'arquebuses, de mousquets, armés jusqu'aux dents. Ils vont droit à la Grand' Place, criant, hurlant plutôt : « Vive le roi ! Tue ! Tue ! » — A ce moment, les traîtres les rejoignent, se mettent dans leurs rangs et combattent avec eux. Force habitants, accourus au premier bruit, essayent d'arrêter ce flot. — « Tue ! Tue ! » répète-t-on, et le massacre commence. Les conjurés arrivent à la Grand' Place, s'emparent du canon qui la défend, poussent jusqu'à la maison de ville, enfoncent le portail, entrent et saccagent tout. A cet aspect, les Agenais reprennent courage. Ils élèvent des barricades au coin des rues et près des murailles et ripostent au feu de l'ennemi par un feu de plus en plus actif. On se bat de six heures à dix heures du matin avec acharnement et la lutte continuerait si une bande de paysans armés de faux n'accourait au secours de la ville. Les ennemis d'ailleurs entendent dire que le capitaine Guilheteau vient d'entrer par la porte du Pin, avec sa compagnie. Jugeant dès lors la partie trop inégale et enivrés de leur facile victoire, ils reprennent en hâte leur chemin et sortent par la porte de Garonne. Mais ils ont saccagé tant de maisons et pillé tant de boutiques, ils traînent après eux tant de butin, que leur fuite en est embarrassée. Les Agenais, furieux, les poursuivent et bientôt le Gravier n'est plus qu'une horrible boucherie [1].

qui est sans doute notre *Rebellin*, comme aussi le *frus* ou *parilhon* dont il a été question au commencement de ce travail. (Voir la note 2, p. 5.) Il fallait, pour entrer en ville par ce côté, passer d'abord sous la porte de cette petite tour, puis aborder la seconde, véritable porte de ville, dite alors *de Garonne*, très-facile à garder et d'où les assaillants pouvaient sans peine être tenus en respect.

[1] « Et les habitans dudict Agen, par la grâce de Dieu, s'estant par plusieurs fois mis de genoulx à terre et faict prières Jésus-Christ lur acister, ont esté délivrés desdicts ennemys et ce sont mis en dévotion, louant Dieu et remerciant du bénéfice qu'ils avoyent receu, ayant esté délivrés de la tirannye et persécution desdicts ennemys. » (*Enchères des émoluments de la ville d'Agen.*)

H. 4

Les pertes, du côté de la ville, furent particulièrement regrettables. Outre un grand nombre d'habitants, périrent M. de Nort, M. de Ranse, le capitaine Mérigon, Jean Dupergeat, qui venait d'être consul, Pierre Mathieu, qui l'était depuis cinq jours, le fils du premier consul Camus. Jean Mathieu, aussi consul, décéda le lendemain, des suites de ses blessures. Le corps consulaire avait fait son devoir en conscience, il ne fut pas épargné. Saint-Chamarand, qui avait fait le sien, ne le fut pas davantage : on le trouva mort à côté d'un de ses fils. — Quant au misérable Corne, il avait commis sa dernière trahison[1].

[1] Nous compléterons ce récit par quelques passages d'une lettre que les consuls adressèrent au duc de Mayenne, le 22 avril 1591 : — «Monseigneur, le malheur de ce temps et la difficulté des chemins sont esté cause que nous n'avons peu plutost vous faire entendre combien les affaires se sont passées par deça puis cinq ou six moys, conbien que ne doubtons que ne l'ayes entendue certaynemant par aultres voyes, si est ce qu'il nous a semblé de nostre debvoir vous escrire ce petit mot, c'est que nous avons, par la grâce de Dieu, faict tout debvoir puis nostre déclairation au sainct party, nous assurer en l'Unyon que auparavant avyons jurée avec grandes despences et telles que nous seroit possible racompter jusques a ce que la velhe des Roys, dernièremant passée, nous fusmes surpris par nos ennemys, et par l'intelligence qu'ils avoyent au dedans nostre ville, tellemant qu'après avoir pris nostre canon et munitions de pouldres, et icelluy faire tirer contre les forts de ceste ville, enfin la ville demeura en leur puyssance quatre heures entières, sçavoir despuis six heures de matin jusques à dix, à laquelle les habitans ayant repris le cueur, ce seroient ralliés et *rénés* (dressés, du patois *réna* «se tenir dressé sur les reins») contre les ennemys, de toute leur puyssance, et contre eulx tellemant chouqués, qu'ilz les auroient contrainctz en moings d'une heure quicter et abandonner la mesme ville, iceulx repoussant par mesme trou qu'ilz estoient entrés, avec grande thuerye des leurs, qui demeurarent estendeus morts sur le pavé, entre lesquels feust Sainct-Chamaran, nostre sénéschal, et ung de ses enfans, et plusieurs aultres. Il est vray que nous y perdismes quarante ou cinquante bons habictans, mais Dieu le créateur nous acista si bien qu'enfin nous les chassasmes trestous et nous remismes en nostre première assurance estant pour lors Mgr le Marcquis et M. de Monluc, à Beaumont de Lomaigne, cinq lieues loing de ceste ville; que si Dieu eust voleu que feussent arrivés sur nostre conbat, il n'en feust pas échappé ung de tous tant qu'ilz estoient. A présant nous demeurons en quelque assurance, tant que Mgr le Marcquis est en ville, mais quand il s'en yra en son armée, nous retrouverons encores en grands despences.» (*Livre des émolumens*, DD. p. 97.)

Imprimerie Impériale. — 1865.

www.ingramcontent.com/pod-product-compliance
Lightning Source LLC
Chambersburg PA
CBHW071438220526
45469CB00004B/1570